Guitar
FAMOUS COLLECTIONS
古典吉他名曲大全(二)

教學示範

掃描立即觀看

· 內附MP3音檔下載

楊昱泓 編著

本書簡介 About this book

>

不知您是否也曾心動於古典吉他名曲的浪漫與優雅，卻苦於找不到完整的吉他譜或因看不懂五線譜而無法親自彈奏，感受其中的美妙。

麥書文化編輯部為了讓更多人能彈奏這些美好的旋律，特別挑選了古典吉他中的名曲，並將其編成五線譜、六線譜並列的完整吉他套譜，另外還附上示範影音示範影片，滿足您彈的樂趣、聽的享受及學習的效果，更加上音樂符號解説，古典吉他作曲、編曲家年表，希望有助於您更瞭解古典吉他的世界並有助於您的彈奏。

本公司鑒於數位學習的靈活使用趨勢，取消隨書附加之影音學習光碟，提供讀者更輕鬆便利之學習體驗，欲觀看教學示範影片及下載歌曲示範 MP3 音檔，請參照以下使用方法：

·彈奏示範影片改以 QR Code 連結影音分享平台（麥書文化官方 YouTube 頻道），學習者可利用行動裝置掃描書中 QR Code，即可立即觀看所對應之彈奏示範。另外也能掃描左下 QR Code，連結至示範影片之播放清單。

·歌曲示範 MP3 音檔改為線上下載，欲下載本書 MP3 音檔，請掃描右下 QR Code 至麥書文化官網「好康下載」區下載（請先完成註冊並登入麥書文化官網會員）。

 ◀麥書文化
官方 YouTube 頻道

 ◀麥書文化官方網站
「好康下載」區

CONTENTS

推薦序 Introduction

學習音樂，更能享受音樂　讓你隨時學吉他的《古典吉他名曲二》

這是台灣吉他界期待已久的影音書。

這幾年我接觸了不少初學吉他的朋友，對於那種疑惑、惶恐而又絕對熱切的眼神並不陌生，那種心情我雖不能感同身受，但氣氛是真切的。這種體驗我想很多從事吉他教學工作的人都有，因為長久以來台灣的吉他環境對於初學者是相當不公平的，好的老師、好的學習方法可遇不可求，好且適當的教材更是難尋，而吉他又是那麼一樣迷人的樂器，多少人就因此跌跌撞撞地在吉他學習路上不斷地來回。

演奏音樂的方式有千百種，不同的大師有不同的獨門絕活，以前的時代得在聲音裡揣摩體會大師的秘技，今天則眼見為憑，動作、表情歷歷在目，不同的感官會觸發不同的靈感，對音樂學習者來說，影像時代的到來確實會有不同於以往的成效。吉他學習的影像教材在中國大陸已有歷史，幅員廣大、師資難求是主要原因，學習人口眾多更是出版最大的 機，但在台灣這些原因不存在，動機更是不足，也使得初學者「名師長駐，隨時教，隨時學」的夢一直很難圓，《古典吉他名曲二》的出現，滿足了不少殷切的期待。

影像教材好像現代科技中的自動回覆系統，打開它，就可以學，可以參考，這本《古典吉他名曲二》堪稱學習吉他的DOD（DVD on Demand），而作為台灣第一本附示範演奏影像版的樂譜集，它有幾樣特色：

一、這是兩岸三地第一本以DVD、VCD格式製作出版的吉他示範演奏曲集。（*註：因應數位學習趨勢，三版改以行動裝置掃描QR Code的方式）
二、樂譜採五線譜及吉他專用的六線圖譜並列，符合現代一般人的需要，對於古典吉他音樂的推廣也有一定的功效。
三、在多首曲子裡採用子母畫面，帶出左手及右手的特寫鏡頭，方便學習的參考。

昱泓是一位積極有實力的新銳吉他家，自法留學回國的四年裡，演奏及教學皆卓然有成，在接任台灣吉他學會秘書長一職三年多裡，為台灣吉他界所作的貢獻更是有目共睹，《古典吉他名曲二》由他一手策畫、選曲、演奏、註解，成為吉他創新教材的第一人，誠屬可賀。

相信這個新穎的樂譜集會減少許多人在學習路上疑惑與惶恐的心情，帶來更堅定而熱切的眼神，而在眼見的過程中，體會吉他之美，音樂之美，在學習的當下，更能享受音樂。

台灣吉他學會理事長

徐昭宇 2004 年 4 月

自序 Introduction

>

很多人常問我：為什麼學古典吉他不去西班牙，而要到法國巴黎？對於這個問題，如果去翻翻吉他音樂史，不難找到答案。從十七、十八世紀一直到現在，全世界許多優秀的藝術家、音樂家（包括了吉他音樂家、作曲家如梭爾、卡爾卡西、卡露里等都選擇到巴黎去一展長才）。我跟隨著大師的腳步，到巴黎去一圓我的吉他夢。

2000年回到台灣後，一直在從事演出及教學的工作，但對於出版的工作一直停留在計畫的階段。這次承蒙麥書出版社潘尚文先生的邀約，讓我能參與古典吉他名曲大全的計畫。很多人對古典吉他的印象都是艱深、難懂，雖然古典吉他的樂曲很吸引人，但是要彈好一首曲子的確不容易。為了讓更多人能了解吉他，進而去彈吉他，這次特別增加有聲及影像光碟的部分，曲子的選擇從簡易入門到中高級的樂曲都盡量包括，另外也收錄了一首二重奏曲及伴奏的部分，讓學習者一個人也能享受二重奏的樂趣。

特別感謝幕後製作的工作人員，因為他們不眠不休的努力下，整個拍攝及後製工作才能順利完成。也感謝呂昭炫老師不吝提供兩首大作，讓這本曲集更添不同風格的曲目。僅以此書獻給我的家人，他們無怨無悔的支持，才能讓我在吉他這條路上一直走下去…。

楊昱泓

2004 年 4 月

楊昱泓 個人檔案 Preface

>

· 台灣澎湖人
· 法國巴黎師範音樂院、法國國立CACHAN音樂院畢業 · 主修古典吉他

經歷

· 真理大學音樂系、大安社區大學講師
· 淡江中學音樂班指導老師
· 台灣吉他學會秘書長、台灣吉他學會理事
· 台灣吉他聯合交響樂團首席
· 台北古典吉他合奏團首席、龍門吉他室內樂團首席
· 台北市教師研習中心中小學教師古典吉他研習班講師
· 台灣吉他大賽評審
· 著有《古典吉他名曲大全》（一）、（二）、（三）
 《樂在吉他》等書籍

E-mail：yangyuhung@gmail.com

f 樂在吉他—楊昱泓老師的古典吉他

古典吉他作曲（編曲）家暨‧吉他改編曲原作曲家年表

音樂時期的劃分	名家簡介
文藝復興時期 （Renaissance）	法蘭西斯可-米蘭諾（Francesco da Milano，1497-1543，義大利） 唐-路易士-米蘭（Don Luis Milan，1561-1566，西班牙） 路易士-迪-那巴耶斯（Luis de Narvaez，1510-1555，西班牙） 迪耶哥-比薩多爾（Diego Pisadoro，1509-1557，西班牙） 阿隆索-穆達拉（Alonso de Mudarra，1508-1580，西班牙） 約翰-道蘭（John Dowland，1563-1626，英國） 吉洛拉莫-弗雷斯柯巴第（Girolamo Frescobaldi，1583-1643，義大利）其曲子被改編成吉他曲
巴洛克時期 （Baroque）	卡斯帕爾-桑斯（Gaspar Sanz，1640-1710，西班牙） 韓利-普塞爾（Henry Purcell，1659-1695，英國）--------------------其曲子被改編成吉他曲 羅貝爾-迪-維西（Robert de Visee，1650-1725，西班牙） 安東尼奧-韋瓦第（Antonio Vivaldi，1678-1741，義大利）--------------其曲子被改編成吉他曲 珍-菲利普-拉摩（Jean-Philippe Rameau，1683-1764，法國）--------其曲子被改編成吉他曲 杜米尼可-史卡拉第（Domenico Scarlatti，1685-1757，義大利）--------其曲子被改編成吉他曲 喬治-費德利-韓德爾（George Friedrich Handel，1685-1759，德國）----其曲子被改編成吉他曲 約翰-塞巴斯倩-巴哈（Johann Sebastain Bach，1685-1750，德國）----其曲子被改編成吉他曲 西爾維斯-李歐波特-魏斯（Silvius Leopold Weiss，1686-1750，德國）
古典時期 （Classical）	路易吉-包凱尼尼（Luigi Boccherini，1743-1805，義大利） 費爾迪南度-卡露里（Ferdinando Carulli，1770-1841，義大利） 費爾南度-梭爾（Fernando Sor，1778-1839，西班牙） 馬諾-朱利亞尼（Mauro Giuliani，1780-1840，義大利） 安東-迪亞貝里（Anton Diabelli，1781-1858，維也納） 尼可洛-帕格尼士（Niccolo Paganini，1782-1840，義大利） 迪歐尼西歐-阿瓜多（Dionisio Aguado，1784-1849，西班牙） 路易吉-雷格納尼（Luigi Legnani，1790-1877，義大利） 馬迪歐-卡爾卡西（Matteo Carcassi，1792-1853，義大利） 法朗茲-彼德-舒伯特（Franz Peter Schubert，1797-1828，維也納） 約翰-卡斯帕爾-梅爾茲（Johann Kaspar Mertz，1806-1856，匈牙利） 拿破崙-柯斯特（Napoleon Coste，1806-1883，法國） 安東尼奧-卡諾（Antonio Cano，1811-1897，西班牙）
浪漫時期 （Romantic）	法蘭西斯可-泰雷加（Francisco Tarrega，1852-1909，西班牙） 伊沙克-阿爾班尼士（Isaac Albeniz，1860-1909，西班牙）--------------其曲子被改編成吉他曲 嚴利凱-葛拉那多斯（Enrique Granados，1867-1916，西班牙）----------其曲子被改編成吉他曲 路易吉-莫札尼（Luigi Mozzani，1869-1943，義大利） 馬尼約魯-迪-法雅（Manuel de Falla，1876-1946，西班牙） 丹尼爾-霍爾迪亞（Daniel Fortea，1878-1953，西班牙） 米凱爾-劉貝特（Miguel Llobet，1878-1938，西班牙）
近代時期 （Modern）	何亞金-屠利納（Joaquin Turina，1882-1949，西班牙） 馬尼約魯-龐賽（Manuel Ponce，1882-1948，墨西哥） 貝南普可（Joao Pernambuco，1883-1947，巴西） 約米利歐-普鳩魯（Emilio Pujol，1886-1980，西班牙）

近代時期 （**Modern**）	魏拉-羅伯士（Heitor Villa-Lobos，1887-1959，巴西） 奧古斯丁-皮歐-巴利奧斯（Agustin Pio Barrios，1885-1944，巴拉圭） 費德利可-蒙雷洛-托羅巴（Federico Moreno-Torroba，1891-1982，西班牙） 安德烈斯-賽高維亞（Andres Segovia，1893-1987，西班牙） 馬利歐-卡斯迪爾尼歐伯-台代斯可（Mario Castelnuovo-Tedesco，1895-1968，義大利） 亞歷山大-唐斯曼（Alexander Tansman，1897-1986，波蘭） 雷吉諾-沙音-迪-拉-馬撒（Regino Sainz de la Maza，1896-1981，西班牙） 薩爾瓦多-巴卡利塞（Salvador Bacarisse，1898-1963，西班牙） 何亞金-羅德利果（Joaquin Rodrigo，1901-1999，西班牙） 華爾頓-威廉（Walton William，1902-1983，英國） 露意絲-娃可（Luise Walker，1910-1998，維也納） 班傑明-布利頓（Benjamin Britten，1913-1976，英國） 希拉多尼歐-羅梅洛（Celedonio Romero，1913-1996，古巴） 摩利斯-歐亞那（Maurice Ohana，1914-1992，巴西） 安東尼歐-勞羅（Antonio Lauro，1917-1986，委內瑞拉） 亞貝爾-卡雷巴洛（Abel Carlevaro，1918-2001，烏拉圭） 杜阿特（John W. Duarte，1919-2004，英國）
現代時期 （**Contemporary**）	亞斯特-皮亞佐拉（Astor Piazzolla，1921-1992，阿根廷）⋯⋯⋯⋯其曲子被改編成吉他曲 史提芬-多格森（Stephen Dodgson，1924-2013，英國） 漢斯-威納-亨茲（Hans Werner Henze，1926-2013，德國） 拿西索-耶佩斯（Narciso Yepes，1927-1997，西班牙） 彼德-史高索匹（Peter Sculthorpe，1929-2014，澳洲） 史坦利-梅爾斯（Stanley Myers，1930-1993，英國）⋯⋯⋯⋯其曲子被改編成吉他曲 武滿徹（Toru Takemitsu，1930-1996，日本） 朱利安-布林姆（Julian Bream，生於1933，英國） 安東尼歐-魯意茲-皮博（Antonio Ruiz-Pipo，1934-1997，西班牙） 里奧-布洛威爾（Leo Brouwer，生於1939，古巴） 約翰-威廉斯（John Williams，生於1941，澳洲） 約翰-札拉丁（John Zaradin，生於1944，英國） 卡洛-多米尼可尼（Carlo Domeniconi，生於1947，義大利） 艾格伯特-吉斯莫提（Egberto Gismonti，生於1947，巴西） 吉松隆（Takashi Yoshimatsu，生於1953，日本） 羅蘭-迪恩斯（Roland Dyens，1955-2016，法國） 尼吉爾-魏斯雷克（Nigel Westlake，生於1958，澳洲） 安德魯-約克（Andrew York，生於1958，美國） 山下和仁（Kazuhito Yamashita，生於1961，日本）

【註】

以上所列的古典吉他音樂時期，是以古典吉他音樂本身樂風的發展來劃分的，和一般音樂史的劃分法不盡相同，原因是古典吉他經歷了一段相當長的「古典時期」。當「蕭邦」等音樂家所代表的「浪漫時期」樂風大行其道時，改良過的鋼琴竟然大受作曲家的歡迎，使得原本音量就較小的吉他相對地被冷落，以致於古典吉他仍得度過漫長的「古典時期」。直到西班牙吉他大師「法蘭西斯可-泰雷加」（Francisco Tarrega）的出現，才將古典吉他從「古典時期」帶入另一個「浪漫時期」。至於各時期的古典吉他作曲家或編曲家，由於不勝枚舉，無法一一列出，在此僅以較具代表性的人物為羅列的對象。

音樂符號解說一覽表

音樂符號解說

	
p	Piano　弱
mp	Mezzo piano　中弱
pp	Pianissimo　極弱
ppp	Pianississimo　最弱
f	Forte　強
mf	mezzo forte　中強
ff	fortissimo　極強
fff	forteississimo　最強
sf . sfz	sforzando　特強
rf . rfz .rinf	rinforzando　突強
fp	forte piano　由強轉弱
pf	piano forte　由弱轉強
D.C.	Da Capo　從頭重複演奏
D.S.	Dal Segno　從 𝄋 處重複演奏
Fine	結束
⑤=G，⑥=D	第五弦調成G音，第六弦調成D音
C.1	一琴格
arm.7	泛音，數字為手指輕觸之琴格
8dos.	二個八度音
⊕	Coda　樂曲尾段
⌒	Fermata　延長記號
～～	Mordent　由主音與低半音的助音快速交替構成的裝飾音
◁	Cresc.(crescendo)　漸強
▷	Decresc.(Decrescendo)　漸弱

專有名詞解說

(A)

Accel.(accelerando)	速度逐漸加快
Accent	重音記號
Adagio	慢板
Adagietto	稍慢板
Adagissimo	極慢板
Ad lib.(Ad libitum)	即興演奏
Affettuoso	充滿感情的
Agitato	激動的
Allarg.(Allargando)	逐漸減慢並漸強的
Allegretto	稍快板
Allegro	快板，輕快
Allegro non troppo	輕快但不過甚
Amabile	和藹的
Andante	行板
Andantino	小行板(比行板稍快)
Animato	有朝氣
Apagados	消音
Appassionato	熱情的
Arg.(arpeggio)	分散和弦
A tempo	原速
Attacca	不間歇就開始下一樂章的演奏

(B)

Brillante	華麗的
Buriesca	滑稽的

(C)

Cadenza	裝飾奏
Cantabile	流暢的
Cantando	旋律如歌
Canto	主旋律
Commodo	自然
Con brio	活潑的
Con moto	加快
Cresc.(crescendo)	漸強的

(D)

Decresc.(decrescendo)	漸弱的
Dim.(diminuendo)	漸弱的
Dolce	悅耳的

(E)

Energico	有力量的
Espress.(espressivo)	感情豐富的
Express.(expression)	表情

(F)

Fine	結尾

(G)

Gliss.(glissando)	滑音
Grave	極緩行
Grazioso	優美的

(I)

Imperioso	高貴的
Insensible	徐緩的

(L)

Lamentando	悲傷的
Larghetto	稍緩慢的
Largo	極慢板
Legato	圓滑
Legatissimo	非常圓滑
Leggiero	輕鬆、輕快的
Leggierissimo	非常輕鬆
Lento	慢板
Loco.	原位置

(M)

Maestoso	莊嚴樂句
Mancando	漸慢而弱
Marcato	加強的
Meno	速度稍慢
Mesto	憂愁的
Misterioso	神秘的
Moderato	中板
Molto	非常
Morendo	漸慢而弱
Mosso	快速的

(N)

Nat.(natural)	還原音

(O)

Octetto	八重奏
Op.	作品號碼

(P)

Passionato	熱情
Perdendosi	漸慢而弱
Pesante	沉重的
Piu animato	立即轉快
Piu lento	速度轉慢
Piu mosso	更活躍些
Pizz.(pizzicato)	撥奏
Poco	稍微
Poco a poco	逐漸
Pomposo	華麗
Presto	急板

(Q)

Quartetto	四重奏
Quintetto	五重奏
Quasi	類似

(R)

Rall.(rallentando)	速度漸慢
Rapido	急速地
Rasg.(rasgueado)	「撒指奏法」佛拉門哥的吉他彈奏
Religioso	嚴肅
Rinforz.(rinforzando)	突然變強
Rit.(ritardando)	漸慢的
Ritenuto	突然變慢
Rubato	自由速度

(S)

Seguido	連續的
Sempre	常常
Septetto	七重奏
Sestetto	六重奏
Sim.(simile)	與前奏法類似
Smorz.(smorzando)	漸慢而弱
Solo	獨奏
Sostenuto	持續不斷
Spiritoso	有精神的
Stretto	快速的
String.(stringendo)	速度逐漸加快
Subito	急速的

(T)

Tempo primo	速度還原
Ten.(tenuto)	保持著
Tranquillo	恬靜
Tr.(tremolo)	顫音，一個音或兩個音的快速反覆
Trio	三重奏
Tutti	全體奏

(V)

Vibrato	顫音
Vigoroso	強而有力的
Vivace	甚快板
Vivacissimo	甚急板
Vivo	輕快的

Un Dia De Noviembre
十一月的某一天

示範影片

十一月的某一天

Composer 作曲

Leo Brouwer（里奧・布洛威爾）

　　里奧・布洛威爾（Leo Brouwer），1939年3月11日出生於古巴。17歲即發表他第一首吉他曲，結束哈瓦那國立音樂院的學業後，1959年進入紐約茱莉亞音樂院學習作曲，除了大量的作品問世，他也是一位出色的演奏家。布洛威爾的作品在現代吉他音樂中佔有非常重要的地位，他的作品充滿多變的風格，前衛的現代音樂，浪漫的旋律，尤其以《二十首簡易練習曲》，更是跨入現代音樂、現代吉他的必備曲目。

　　〈十一月的某一天〉是古巴導演Humberto Solaz在1967年的電影作品，布洛威爾當時擔任古巴電影工業部音樂總監，也為這部電影譜寫主題曲，描寫電影中的女主角單純、感性、美麗而哀愁的歌曲，是布洛威爾最受歡迎的作品之一。

　　樂曲開始即進入淒美的旋律，除了高音旋律的歌唱性外，低音的旋律亦是重要，全曲雖有浪漫派的曲風，但所用的和聲不同於古典浪漫樂派，布洛威爾運用作曲的技巧融入了現代音樂的精神。

　　〈十一月的某一天〉另一個版本是布洛威爾在1996年改寫成吉他、長笛與弦樂四重奏的編制。

Un Dia De Noviembre

十一月的某一天

Andante cantabile

Leo Brouwer

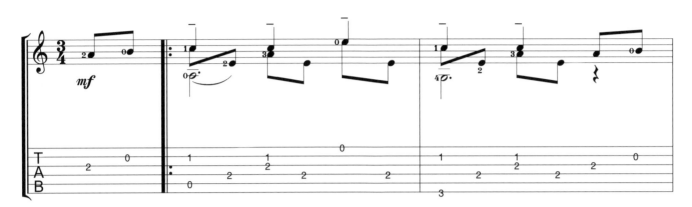

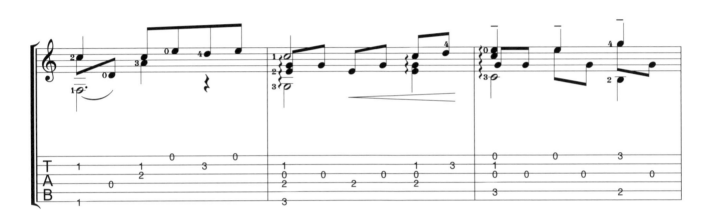

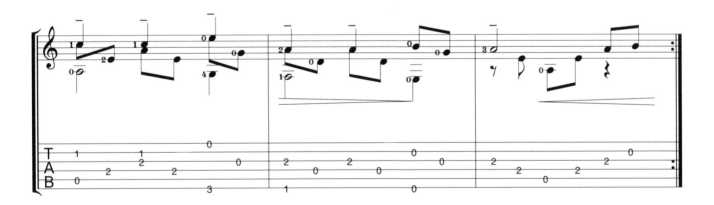

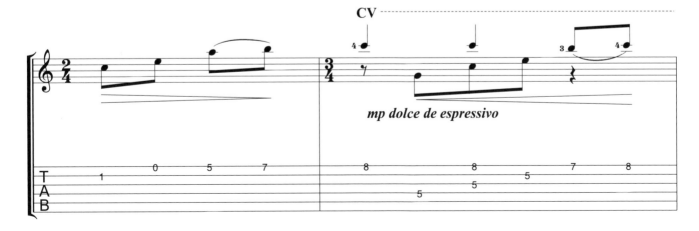

mp dolce de espressivo

12

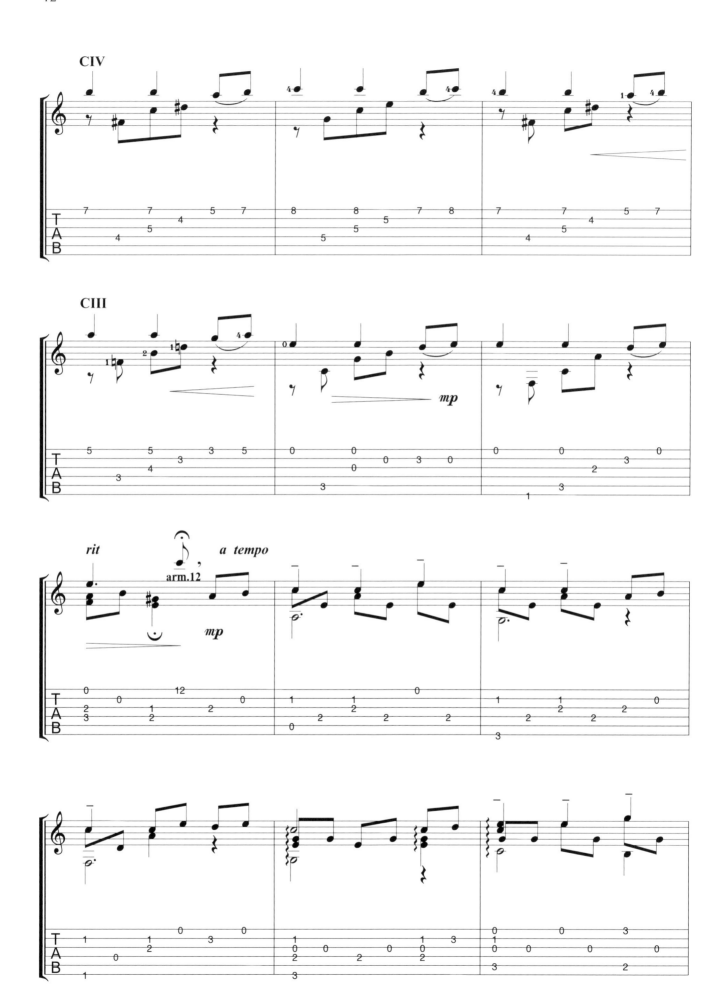

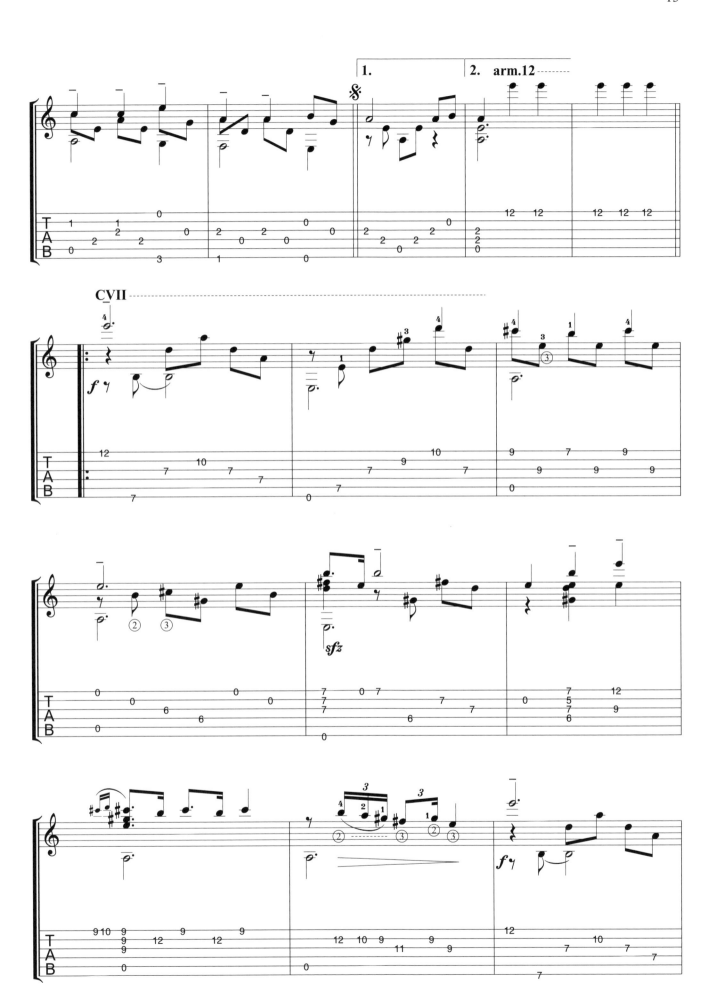

14

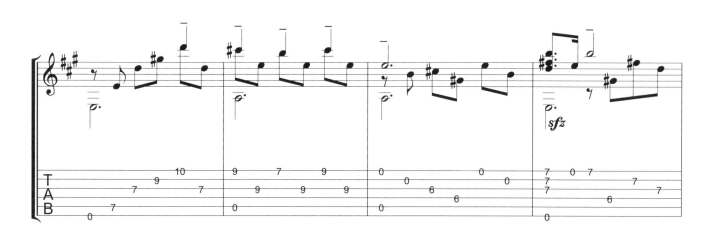

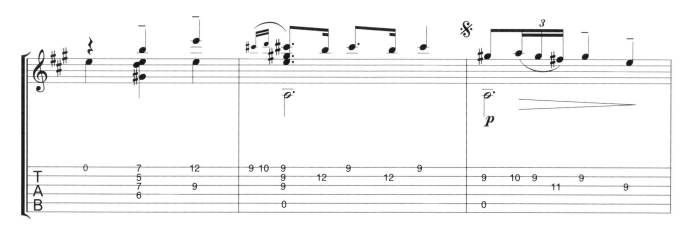

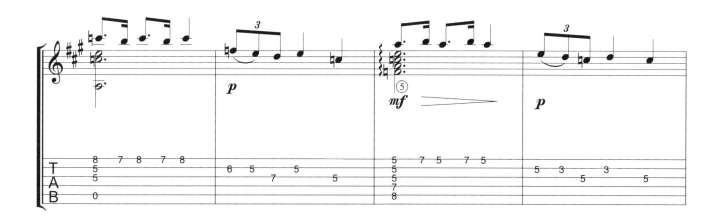

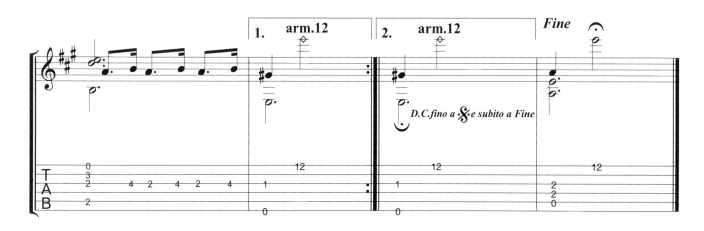

Guardame Las Vacas
看守牛變奏曲

示範影片

看守牛變奏曲

Composer 作曲

Luys de Narvaez（路易士‧迪‧那巴耶斯）

那巴耶斯（Luys de Narvaze），十六世紀西班牙的比維拉琴（Vihuela）演奏家，作曲家，他在1538年出版比維拉琴曲集。〈Los Seys librosdel delphin〉是最早期以葛利果聖歌與西班牙浪漫歌曲為主題的變奏，〈看守牛變奏曲〉的原曲是一首名為〈為我看顧牛吧！我將給你我的親吻〉的歌曲。

比維拉琴是流行於16世紀，與吉他類似的西班牙民族樂器。當時的吉他只有四組弦，但比維拉琴已有六組弦。各弦的音程為四度-四度-三度-四度-四度,第一弦的音高為Sol，以現代吉他詮釋當時的樂曲，會將第三弦調為♯Fa，移調夾夾於第三格，以模仿比維拉琴的效果。

〈看守牛變奏曲〉是音樂史上最早的變奏曲，每一段變奏都以相同的低音進行來貫穿全曲，再用其他的表現手法進行變奏。

Guardamre Las Vacas

看守牛變奏曲

Luys de Narvaez

Capo III
③ = F#

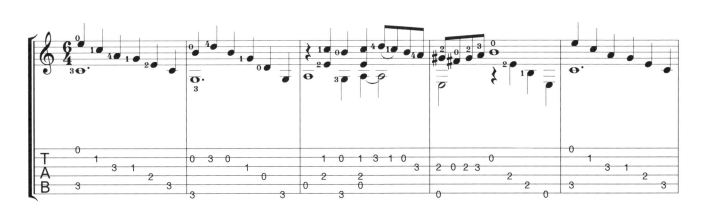

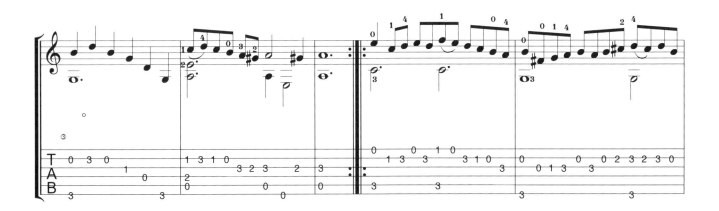

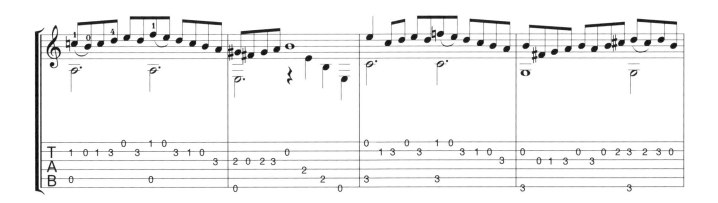

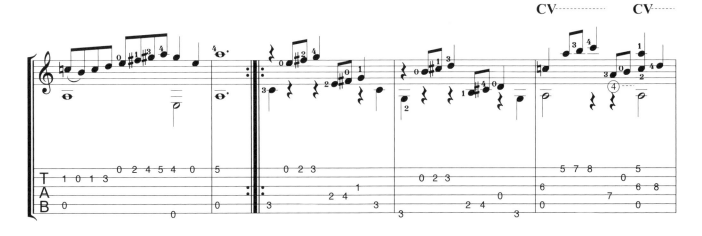

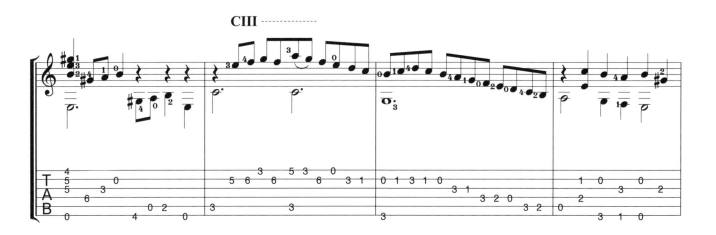

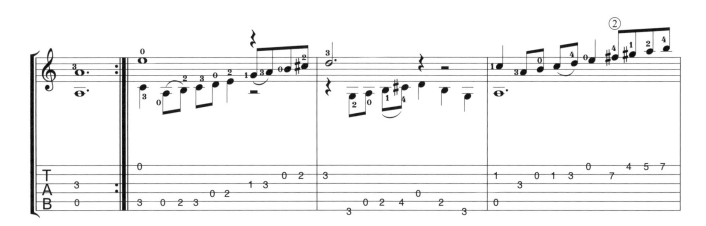

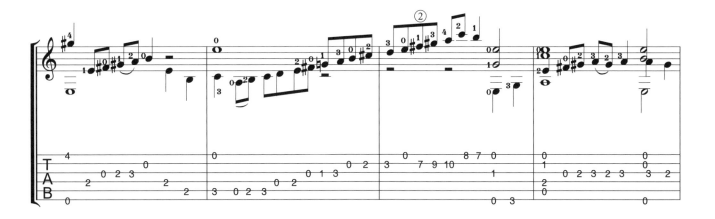

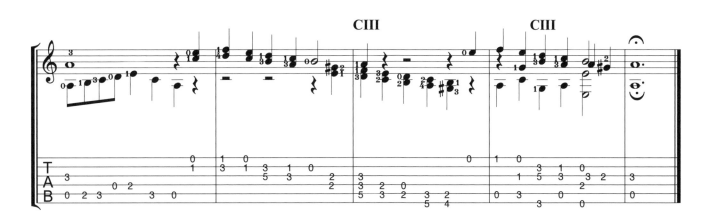

Cancion Suizu
瑞士小曲

示範影片

瑞士小曲

Composer 作曲

Matteo Carcassi（馬迪歐‧卡爾卡西）

彈過古典吉他的人，一定都聽過卡爾卡西這個名字，初學古典吉他者，一定彈過卡爾卡西教本，卡爾卡西是義大利的吉他演奏家、作曲家及教育家，1792年出生於義大利中部的佛羅倫斯，1853年1月16日逝世，10歲時就以吉他演奏家的身份聞名於佛羅倫斯及義大利國內各地。1820年，卡爾卡西來到巴黎，當時歐洲的音樂重鎮，除了維也納就是巴黎，許多重要的音樂家都在這裡發展。1836年卡爾卡西的教本在巴黎出版，卡爾卡西以容易而漸進的方式和他教學的經驗完成了三卷吉他教本，卡爾卡西也建立起他在古典吉他決定 的地位。所謂「一說到卡爾卡西就是吉他教本，一說到吉他教本就是卡爾卡西」，可見卡爾卡西在古典吉他上的影響力。

瑞士小曲選自卡爾卡西教本（op.59）第三卷的50首曲集第42首，主題採用了瑞士當地的民謠，曾經風行一時的卡通《小天使》主題曲亦選用了相同的旋律。此曲主題是可愛的、兒歌似的旋律，進入第一變奏變成三連音的旋律來進行，第二變奏使用較多的四連音，最後的結尾（Coda）部份則以六連音來寫成，彈奏時應注意各段節奏及拍子的變化，最後一段要強而有力的彈奏，讓樂曲結束在最高潮。

Cancion Suizu

瑞士小曲

Allegretto

Matteo Carcassi

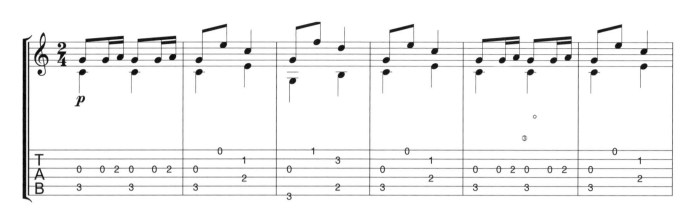

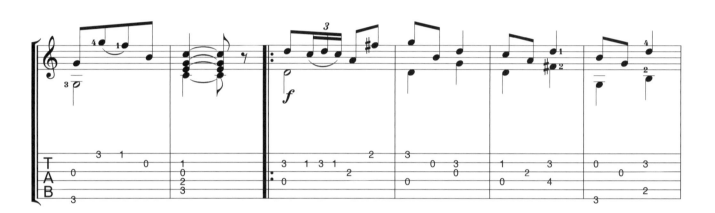

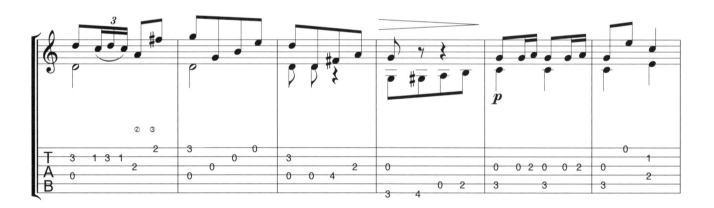

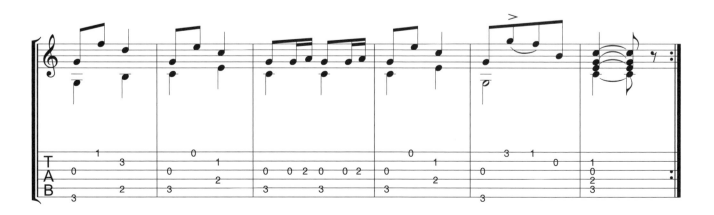

20

Var.1

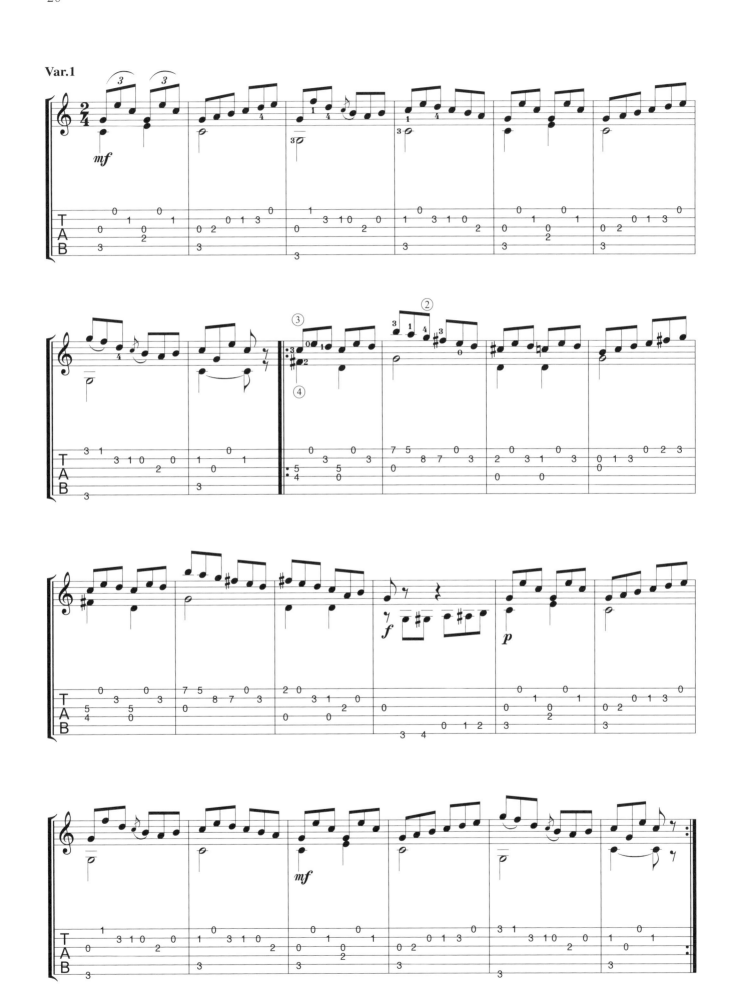

Var.2

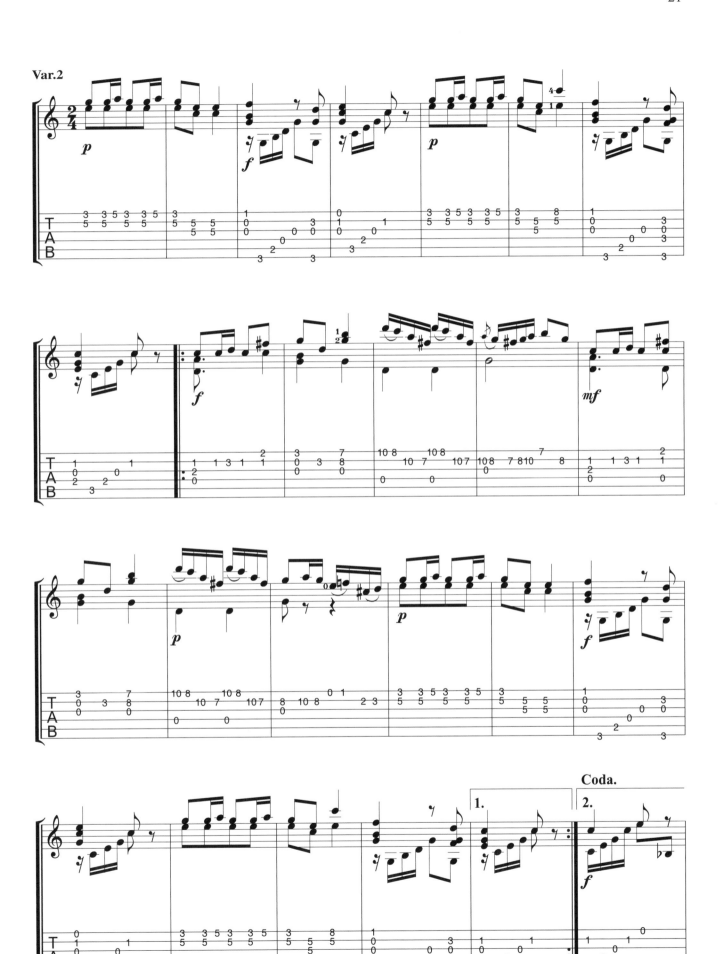

22

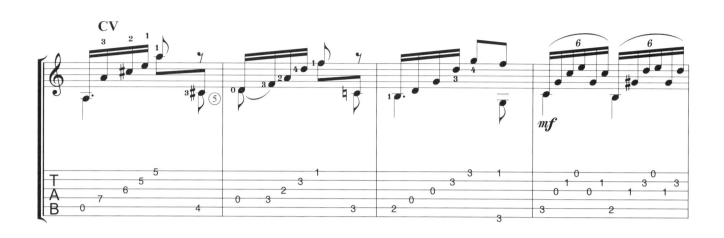

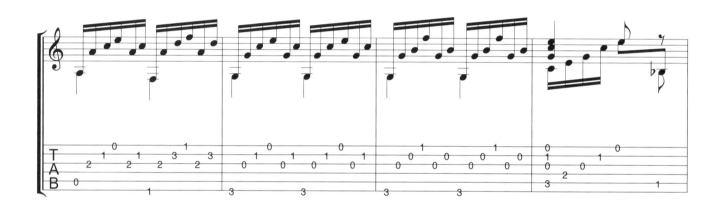

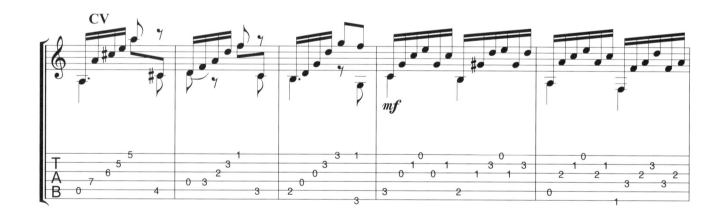

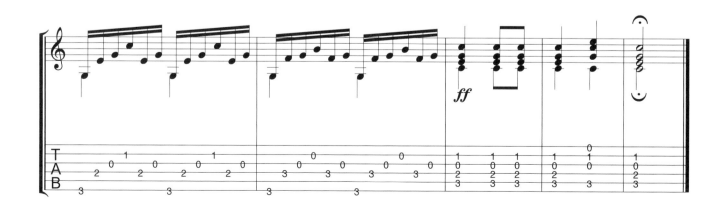

Romance
浪漫曲

示範影片

浪漫曲

Composer 作曲

Johann Kaspar Mertz（約翰・卡斯帕爾・梅爾茲）

　　約翰・卡斯帕爾・梅爾茲（Johann Kaspar Mertz），1806年8月17日生於匈牙利的布雷斯堡，從小即學習吉他與長笛，年僅12歲就已在吉他方面展露頭角，但他真正在吉他上面成名是在34歲1840年來到維也納之後。同一時期的吉他音樂家在維也納有朱利安尼（Mauro Giuliani）、在巴黎則有卡爾卡西（Matteo Carcassi）、阿瓜多（Dionisio Augado）、卡露里（Ferdinando Carulli）、柯斯特（Napoleon Coste）等人，在當時的歐洲形成了古典吉他重要的黃金時期。梅爾茲在吉他演奏、教學上皆有傑出的成就，也是一位多產的作曲家。1856年他以〈匈牙利幻想曲〉、〈獨創幻想曲〉和〈船歌〉（op.65）的組曲，參加當時重要的吉他作曲大賽－布魯塞爾大賽，雖然他的作品獲得了第一名，但梅爾茲在這項比賽結果宣佈前就已離開人間。1856年逝世於維也納，留下了超過100首的吉他作品。

　　梅爾茲的作品普遍難度極高，這首浪漫曲則是為初學者練習用的曲子。浪漫曲是一種無固定形式的抒情短歌或短曲，大部份用來描述作曲者的心情，此曲為沈重但富有旋律 的慢板，且作曲家以E小調來詮釋，有較哀傷的感覺，除了情緒上的表現，彈奏時應注意和聲與旋律的連貫。

Romance

浪漫曲

Adagio

Johann Kaspar Mertz

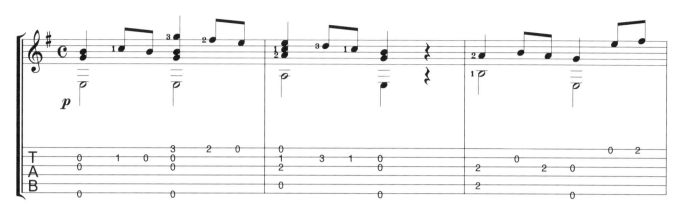

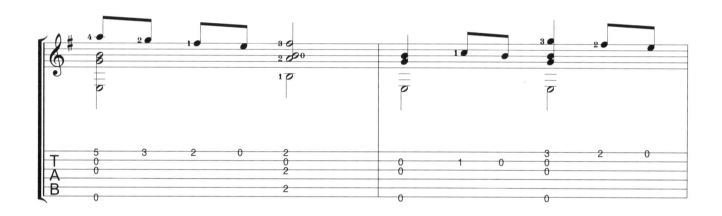

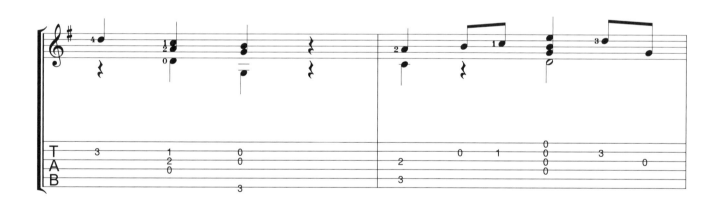

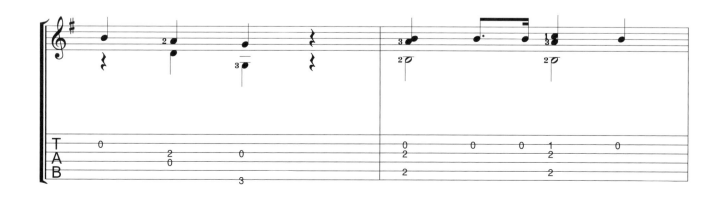

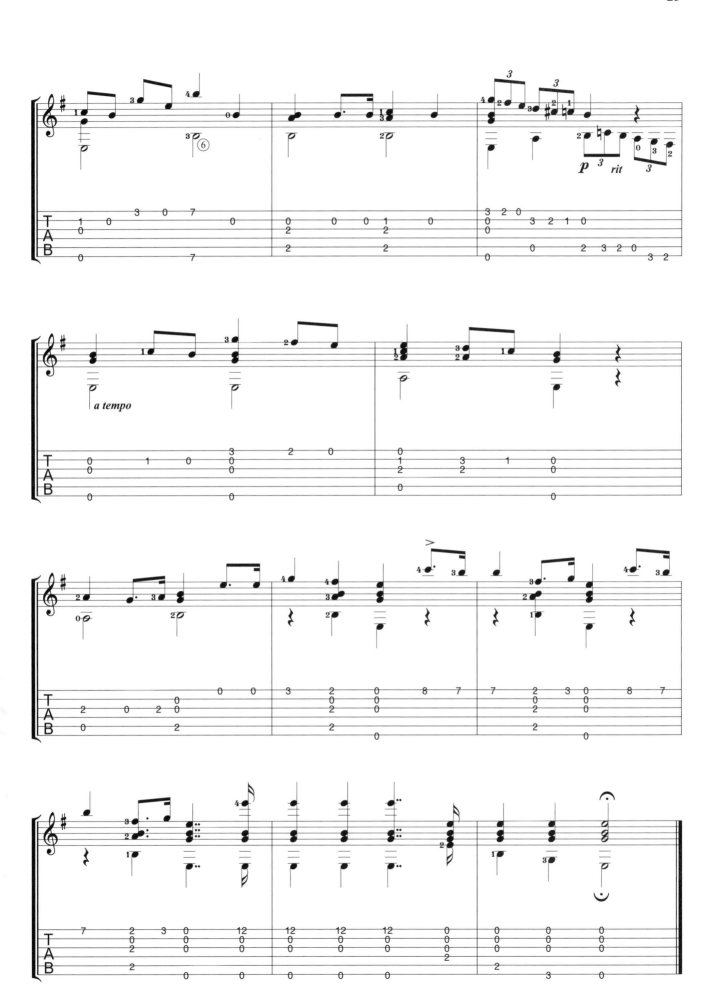

吉他難易度 1234

示範影片

夜曲

Nocturne
夜曲

Composer 作曲

Carl Henze（卡爾‧韓哲）

　　卡爾‧韓哲（Carl Henze），1872年2月8日出生於德國柏林，1946年1月7日逝世於波茨坦。在1891～1896年與他的老師合組「曼陀林六重奏」活躍於歐洲各國，獲得極高的評價。在1896年之後，韓哲一手創建了「柏林曼陀林與魯特琴合奏團」，在1926年並與他的兒子布魯諾‧韓哲（Bruno Henze）合力出版了《吉他演奏藝術的基礎》一書。在作曲方面，韓哲留下了近百首作品，包括改編自其他音樂家如奧芬巴哈等人的作品，以適合吉他或是曼陀林彈奏。在他的作品中以這首〈夜曲〉較為人所知。

　　所謂〈夜曲〉，是一種形式較為自由、格調高雅、充滿浪漫色彩的器樂短曲，這種曲式是愛爾蘭的音樂家—費爾特（J‧Field）所創，較為知名的如蕭邦、德布西等人創作之夜曲。

　　在演奏此曲時，應加入浪漫樂派之風格與色彩，從一開始寂靜的旋律中展開，到中段比較激動的情緒，然後再回復到平靜，結尾（Coda）的部份作曲家用了較少使用的「減和弦」，讓此曲更添神秘的色彩。

Nocturne

夜曲

Carl Henze

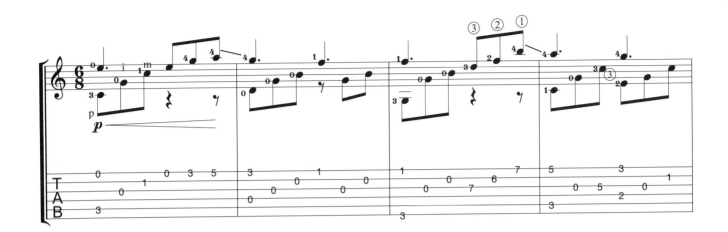

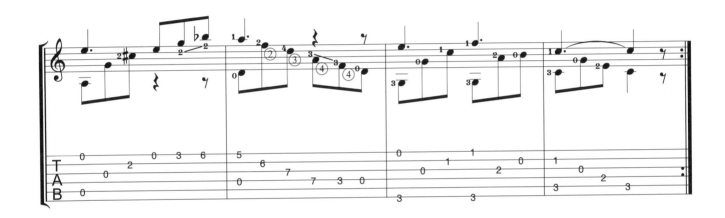

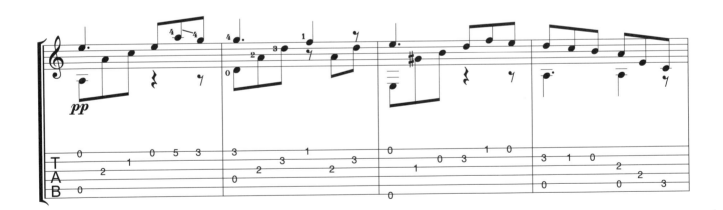

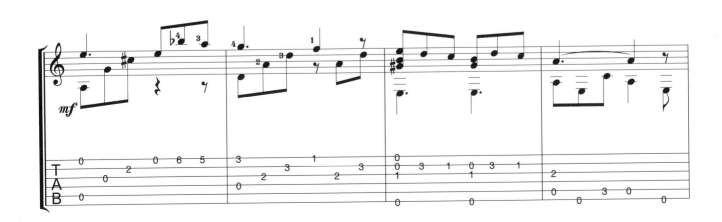

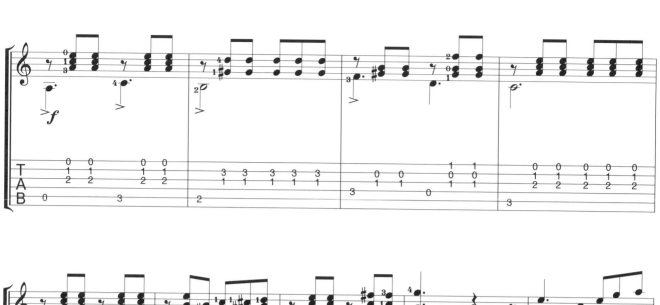

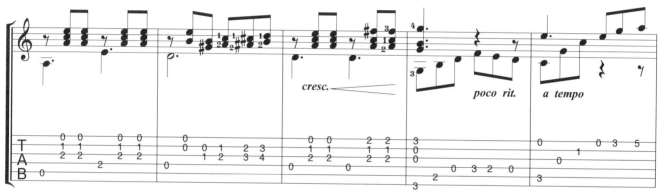

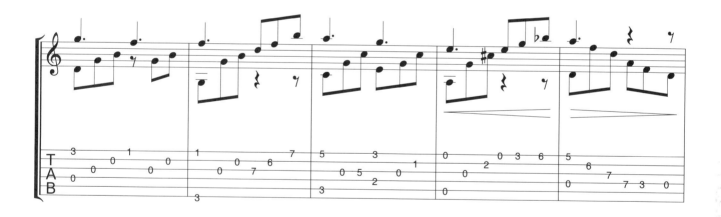

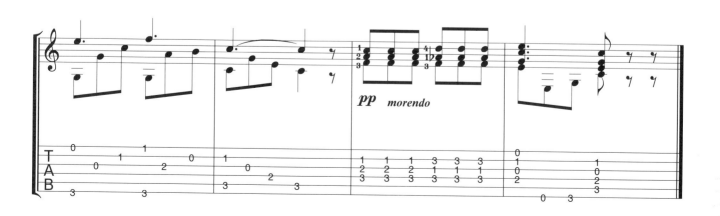

吉他 *Guitar Steps*
難易度 1 2 **3** 4 5 6 7

Barcarolle
船歌

示範影片

船歌

Composer 作曲

Napoleon Coste（拿破崙‧柯斯特）

拿破崙‧柯斯特（Napoleon Coste），法國的古典吉他音樂家，1805年6月27日出生，1883年2月17日逝世於巴黎。柯斯特在1830年來到巴黎，與卡露里、卡爾卡西、阿瓜多、梭爾等吉他大師成為好友，也與他們共同演出。尤其是與梭爾更有一段共同起居的交情，他也為梭爾整理編輯了《梭爾吉他教本》出版。在接下來的幾十年，柯斯特皆致力於吉他的演奏、作曲及教學，雖然當時在歐洲的樂壇上，吉他的地位已經逐漸沒落，他仍以獻身於吉他為終身的志業。在1863年的一場音樂會上，柯斯特不慎跌落台階，造成右手腕骨折，從此終止了他在演出的活動。柯斯特所使用的吉他除了六弦吉他外，也常見他使用七弦或十弦吉他，他使用過的琴現在仍珍藏於巴黎的音樂博物館中。

柯斯特留下的作品有編號的有53首，此曲〈船歌〉為編號op.51的《十四首吉他演奏家娛樂的小品》第一首。

船歌指的就是〈威尼斯船歌〉，通常以3/8、6/8、12/8的拍字寫成的音樂，容易給人有在船上那種搖盪的感覺，此曲在彈奏上雖不會太困難，但要注意「消音」的技巧。

Barcarolle

船歌

Napoleon Coste

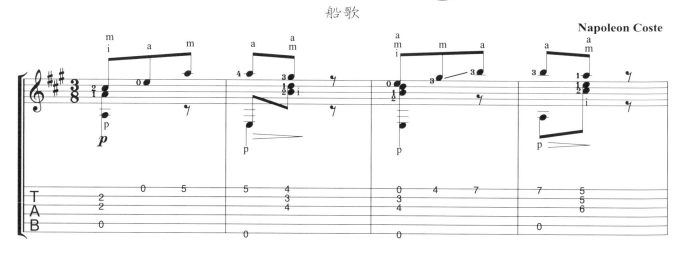

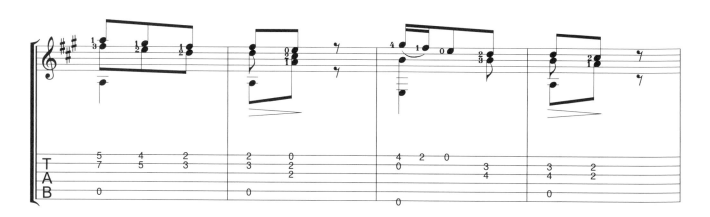

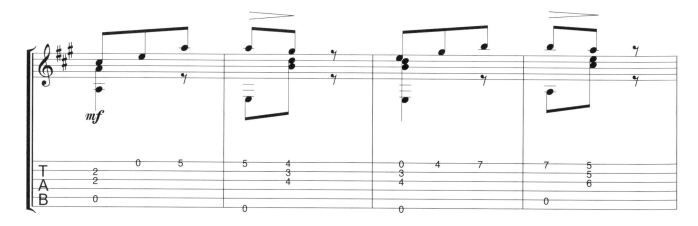

arm.12

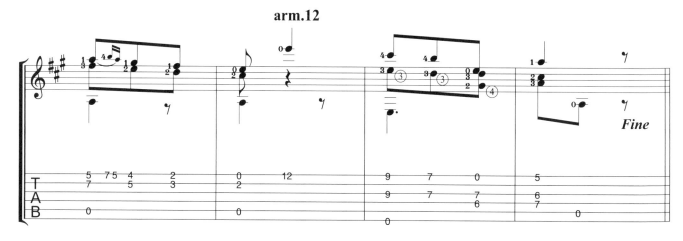

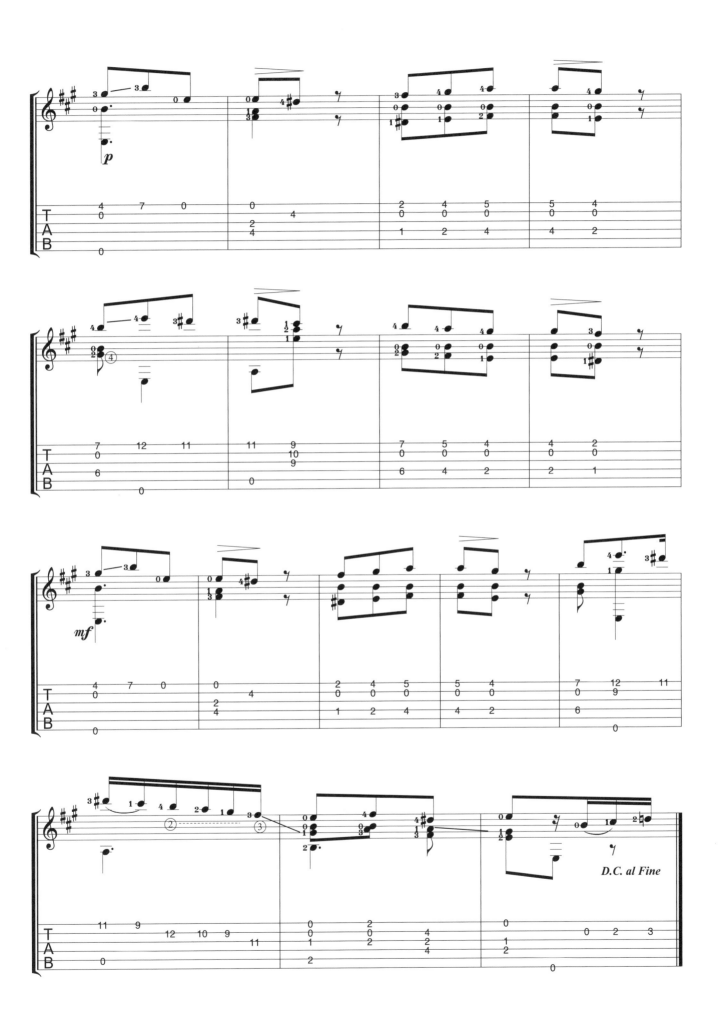

吉他難易度 Guitar Steps **1 2 3 4**

示範影片

圓舞曲

Waltz
圓舞曲

Composer 作曲

Antonio Cano（安東尼奧・卡諾）

安東尼奧・卡諾（Antonio Cano），西班牙吉他演奏家、作曲家，1811年出生，1897年逝世於馬德里。由於父親是外科醫生，卡諾在馬德里學醫，取得醫生資格後返回故鄉洛爾卡服務，同時開始學習音樂。曾師事阿瓜多（Dionisio Aguado），在阿瓜多的鼓勵下開始成為吉他演奏家，之後卡諾出任西班牙國立聾啞學校的吉他教授，直到1897年逝世為止。

卡諾的作品約有50首，另外還有出版他自己的教材，他的作品最常被演出的就是這首圓舞曲。此曲以D大調寫成，演奏時第6弦要調降成Re的音，一開始的機由一個裝飾的滑音及附點音符組成，每一段的結束都有一串較為快速的圓滑奏，彈奏時要清楚的彈出，中段過門的音階，可用較為自由的速度彈奏，然後自然地連接到下一段的樂曲，全曲由A-B-A-C，4個段落組成。

Waltz

圓舞曲

Antonio Cano

⑥ = D

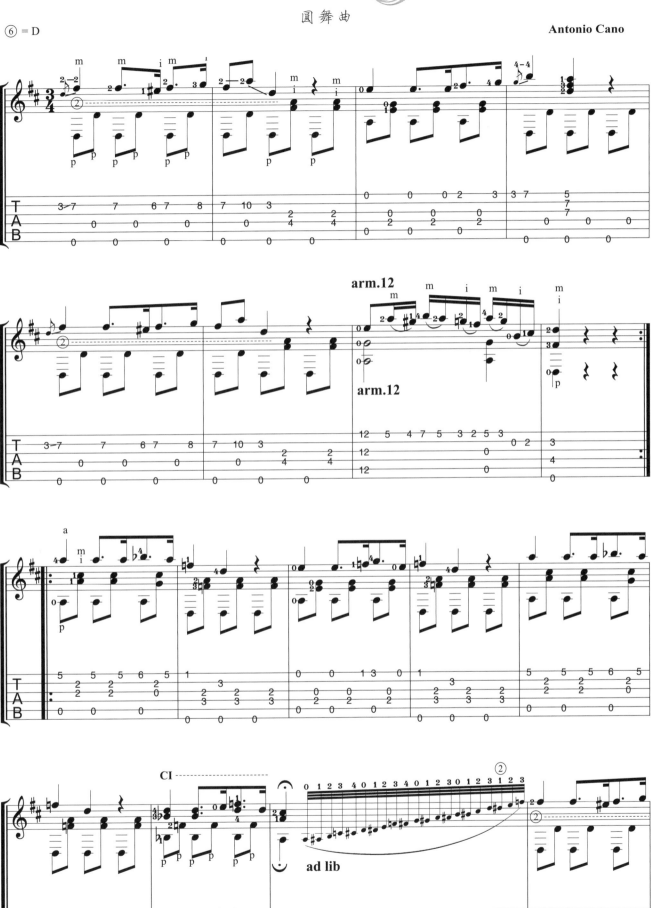

34

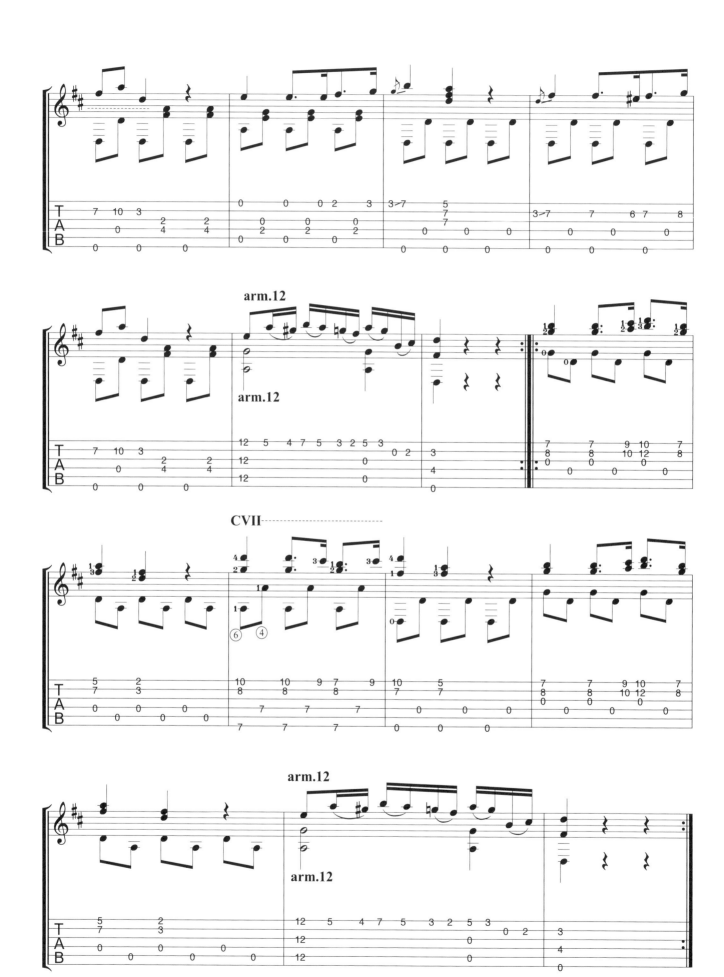

Españoletas
西班牙舞曲

La Ninona De Cataluna
卡達露那舞曲

Canarios
卡那里歐斯舞曲

Composer 作曲

Gaspar Sanz（卡斯帕爾‧桑斯）

Arrangement 編曲

Narciso Yepes（拿西索‧耶佩斯）

示範影片

西班牙舞曲　卡達露那舞曲　卡那里歐斯舞曲

　　卡斯帕爾‧桑斯（Gaspar Sanz）西班牙的吉他音樂家，1640年生於西班牙卡蘭達，1710年逝世於馬德里，曾經是位哲學及神學家，但後來前往義大利學習吉他與管風琴，當時流行於歐洲的是五組弦的吉他（巴洛克吉他），桑斯被認為是當時最出色的演奏家及作曲家，他的許多作品都包含在他的著作《西班牙式吉他音樂教程》中。

　　現代知名的演奏家耶佩斯根據桑斯的作品中選了十一首曲子改編成《西班牙組曲》組曲中共有九首（第二、第四首包含有二首小曲），本次收錄了其中較知名的第一、八、九首。

　　第一首〈西班牙舞曲〉，D小調速度較慢但旋律非常優美，第八首〈卡達露那舞曲〉，D大調，旋律由桑斯曲集中的三首歌曲連接而成。第九首〈加那里歐斯〉也是D大調，這是流行於十七世紀的舞曲，因模仿此大西洋東部加那里群島原住民的舞蹈而得名。

　　作曲家羅德利哥為吉他作的協奏曲《貴神幻想曲》亦是採用了桑斯的原作旋律，並以〈加那里奧斯〉作為協奏曲的最終樂章，可見桑斯的作品受歡迎程度。

Españoletas

西班牙舞曲

Gaspar Sanz
Narciso Yepes

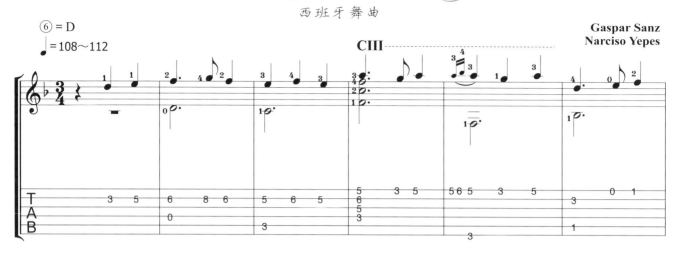

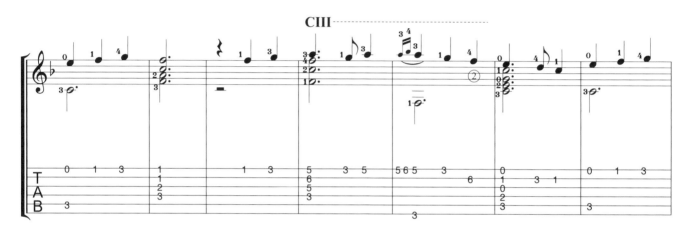

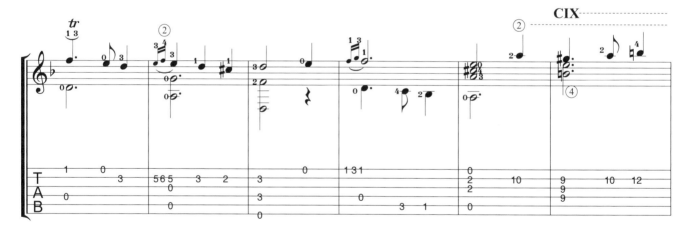

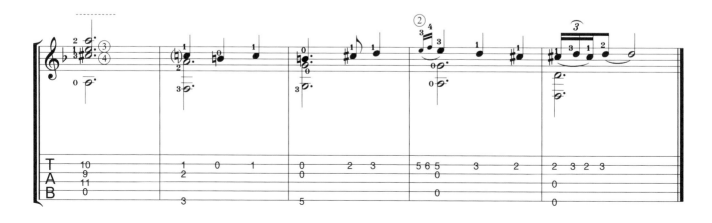

La Minona De Cataluna

卡達露那舞曲

Gaspar Sanz
Narciso Yepes

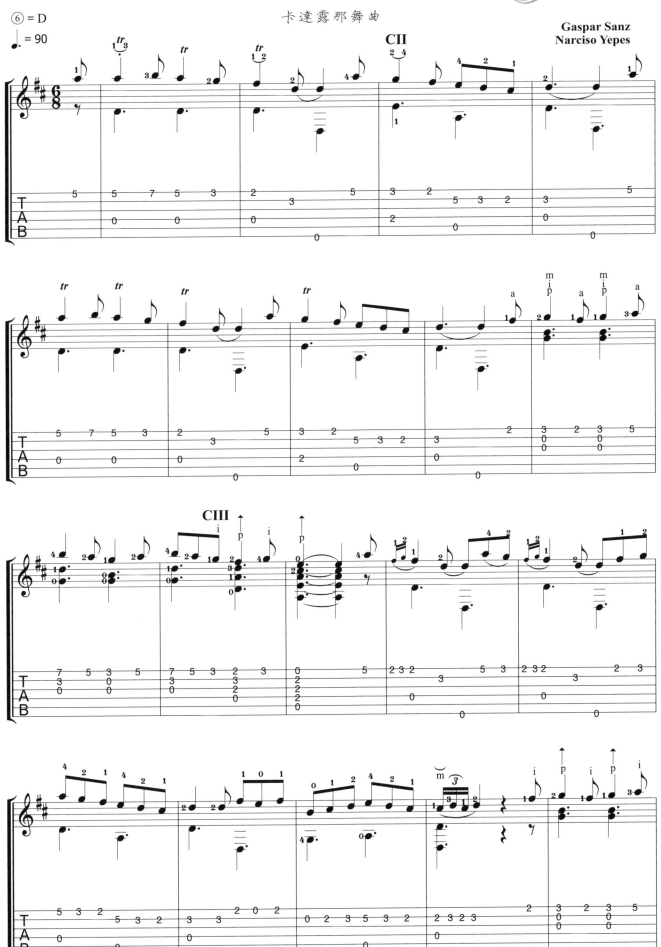

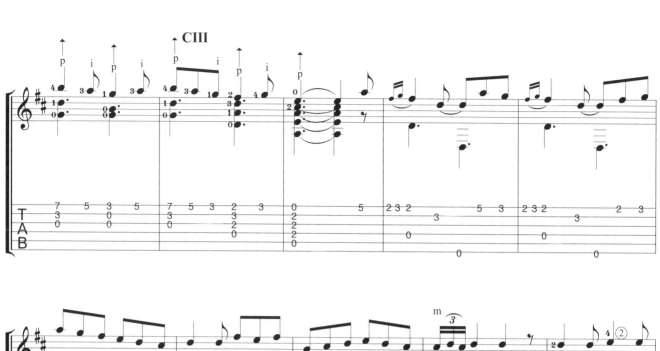

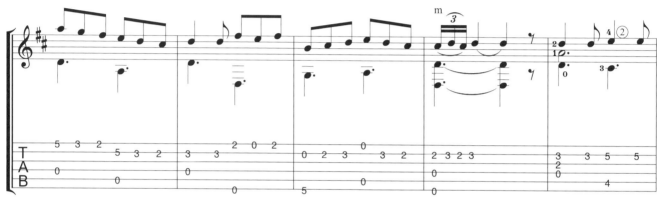

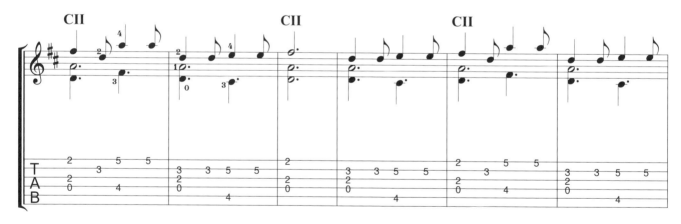

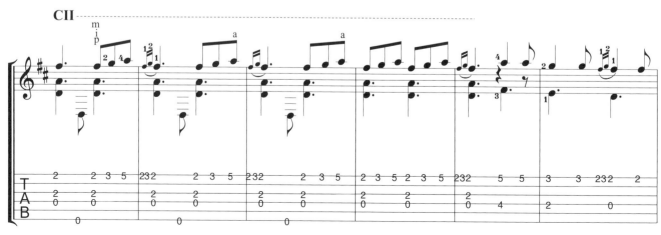

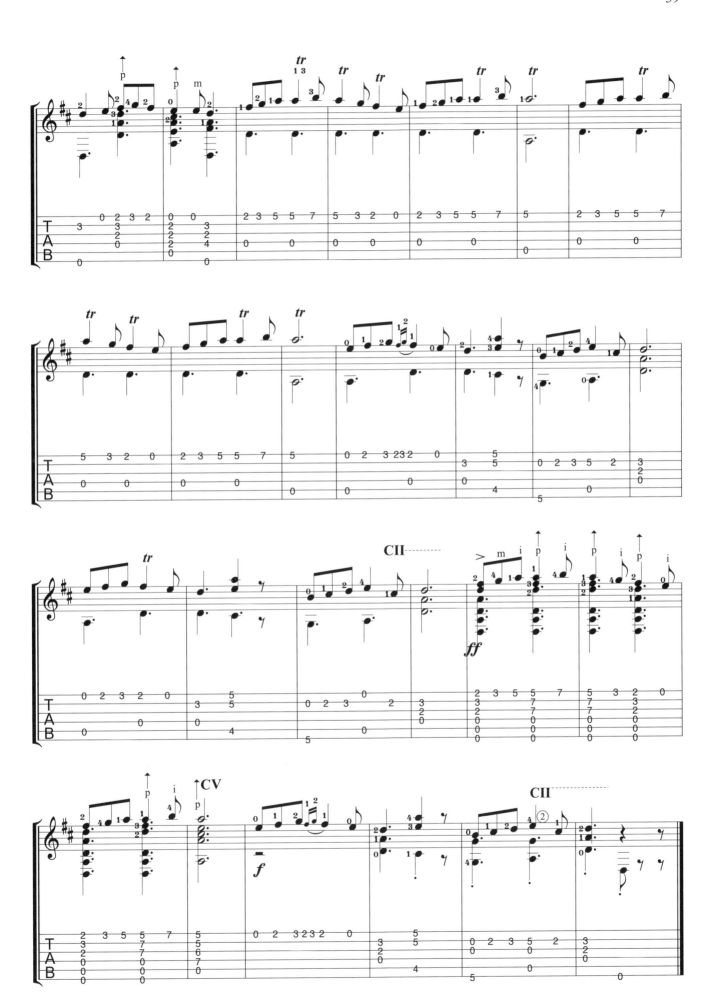

Canarios

卡那里歐斯舞曲

Gaspar Sanz
Narciso Yepes

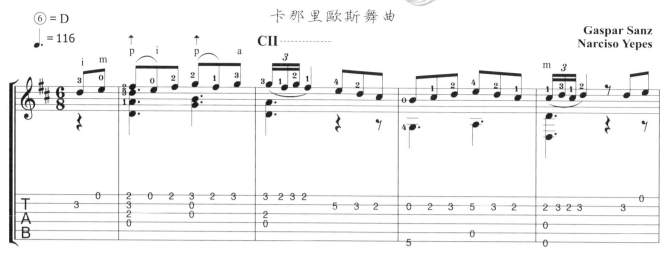

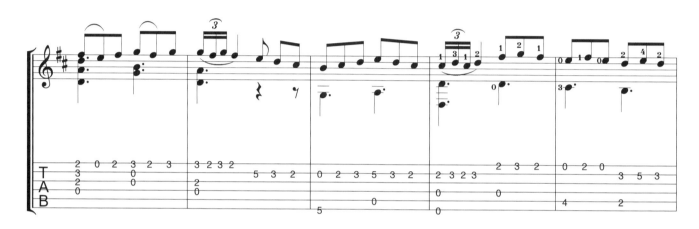

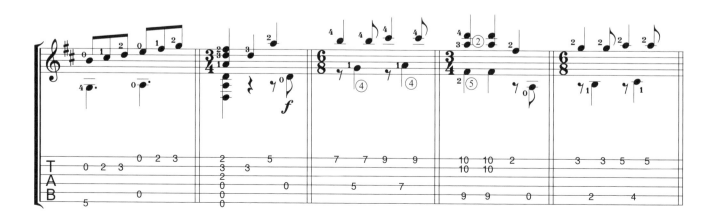

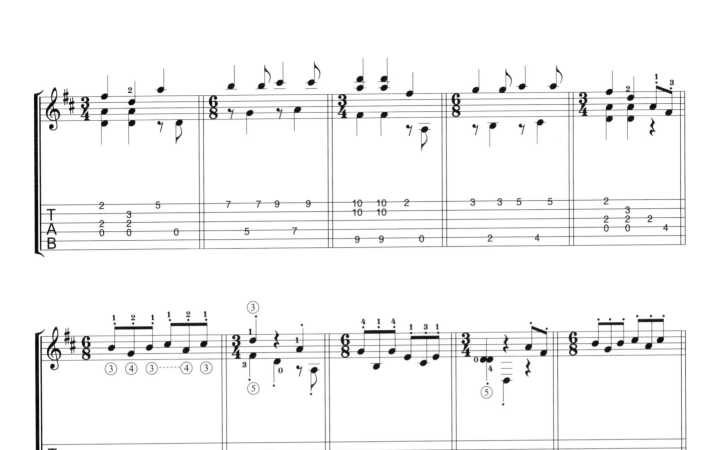

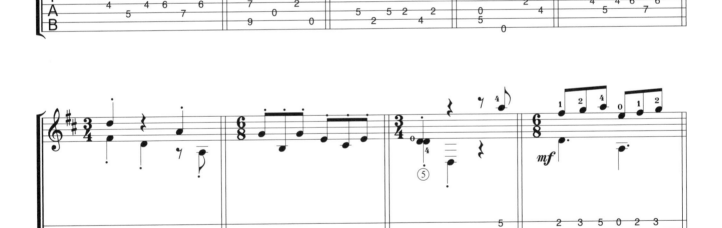

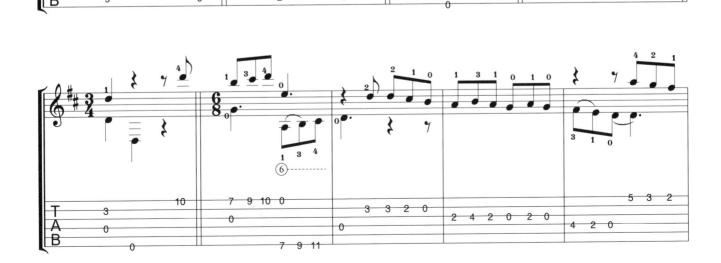

42

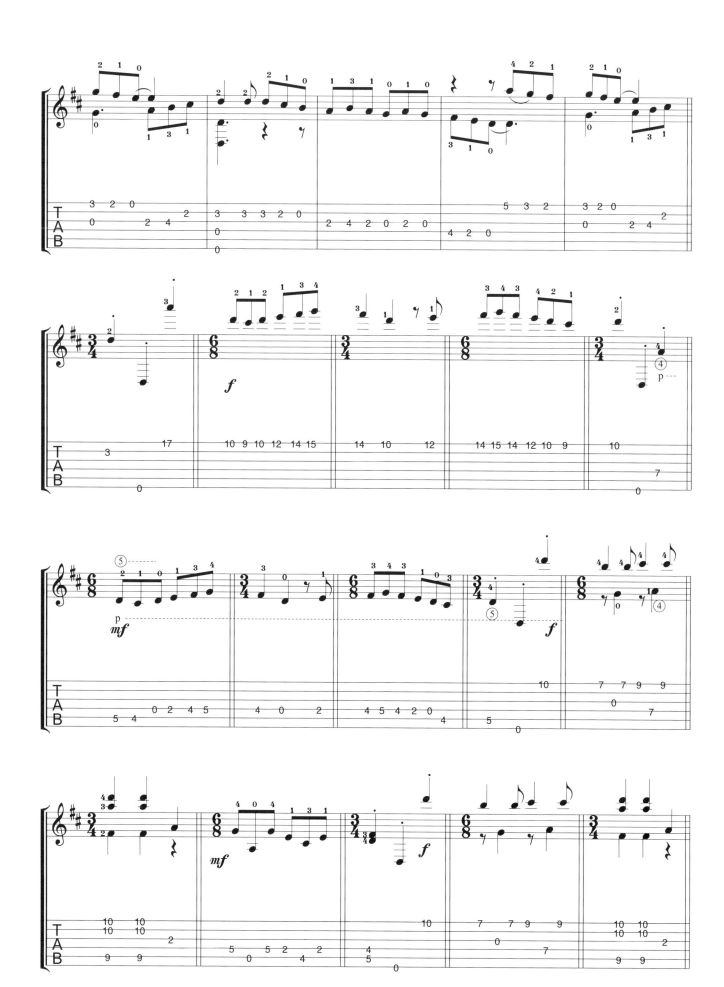

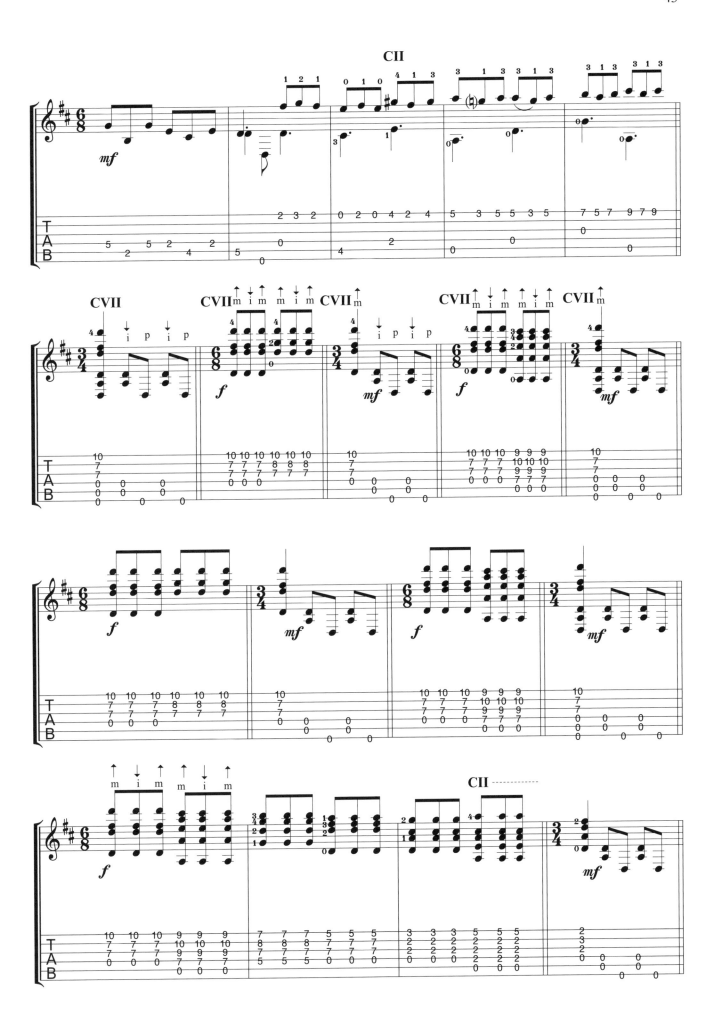

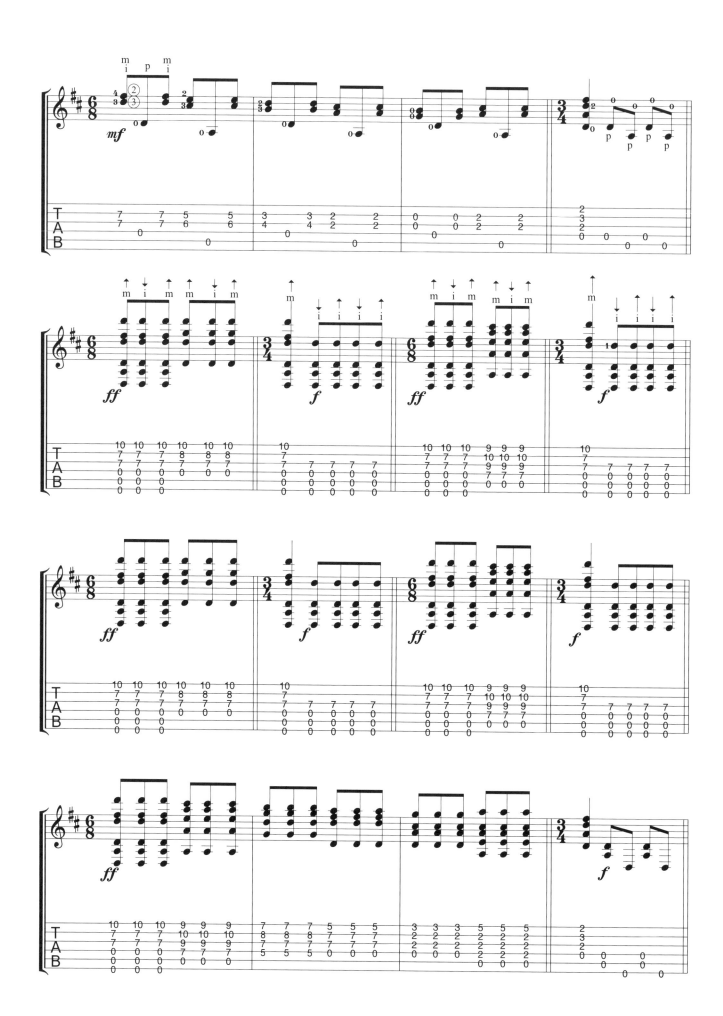

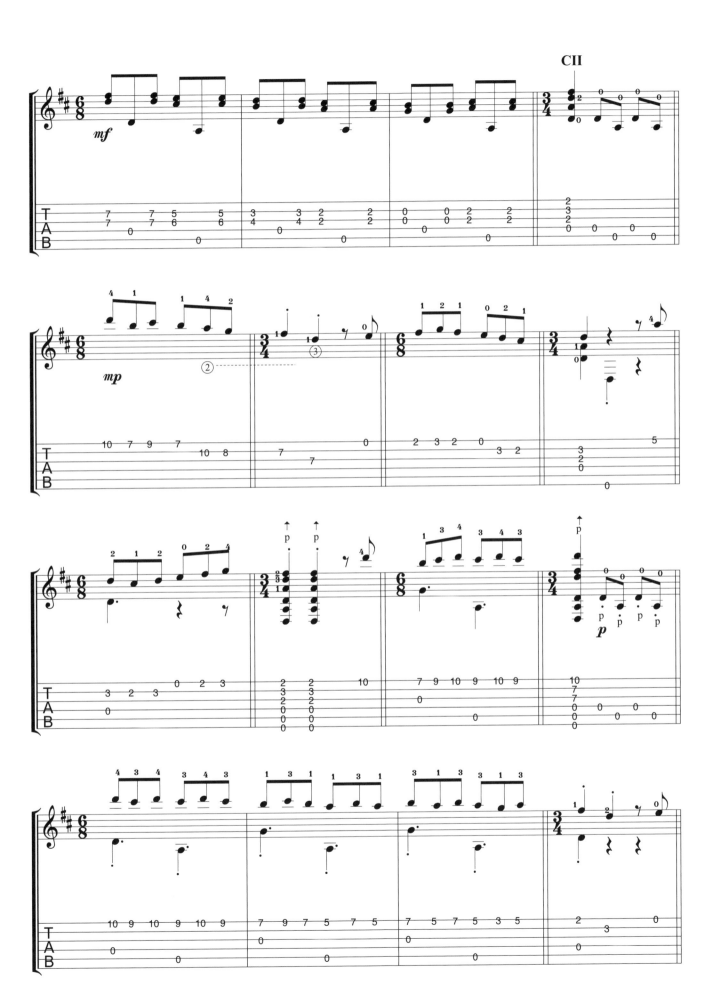

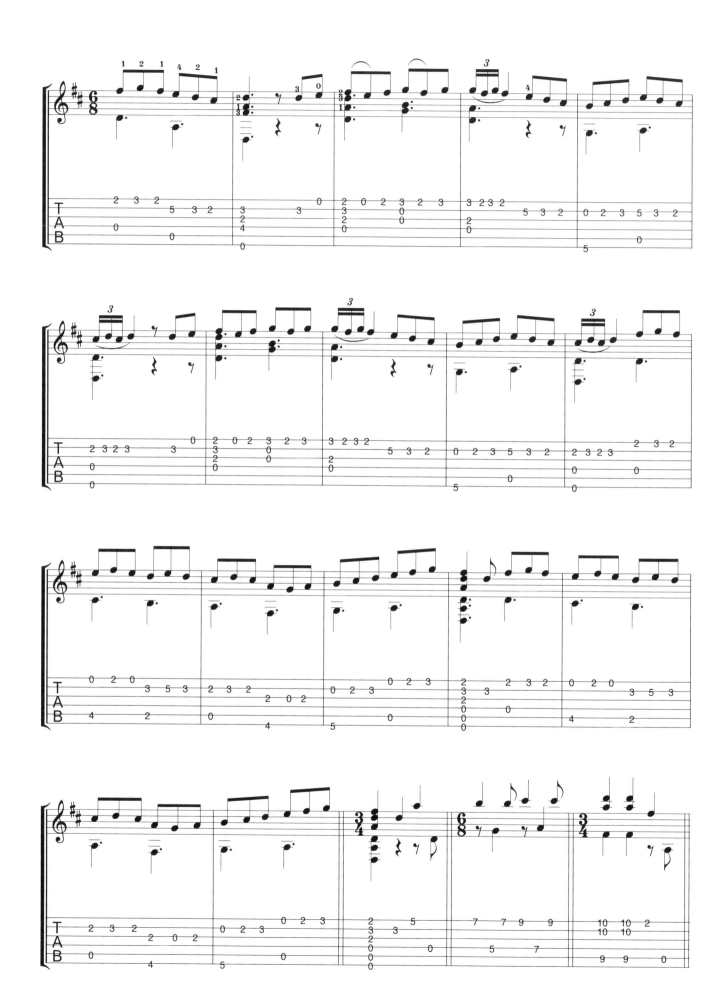

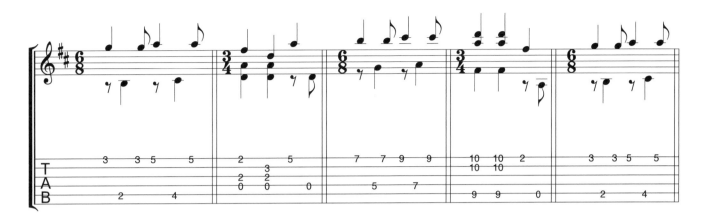

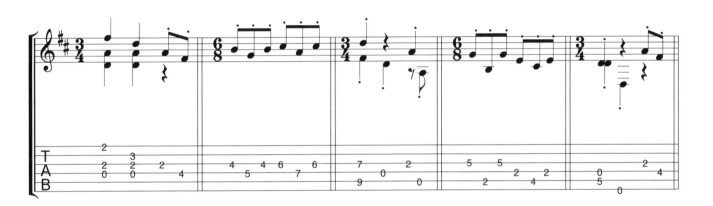

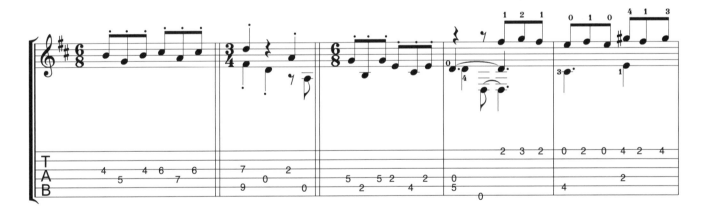

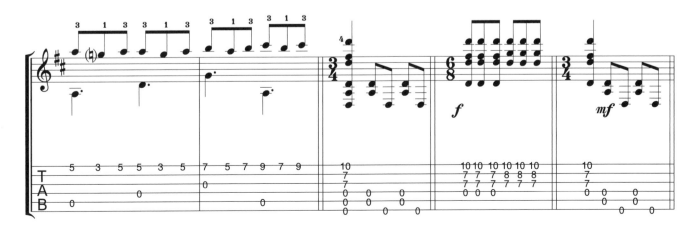

48

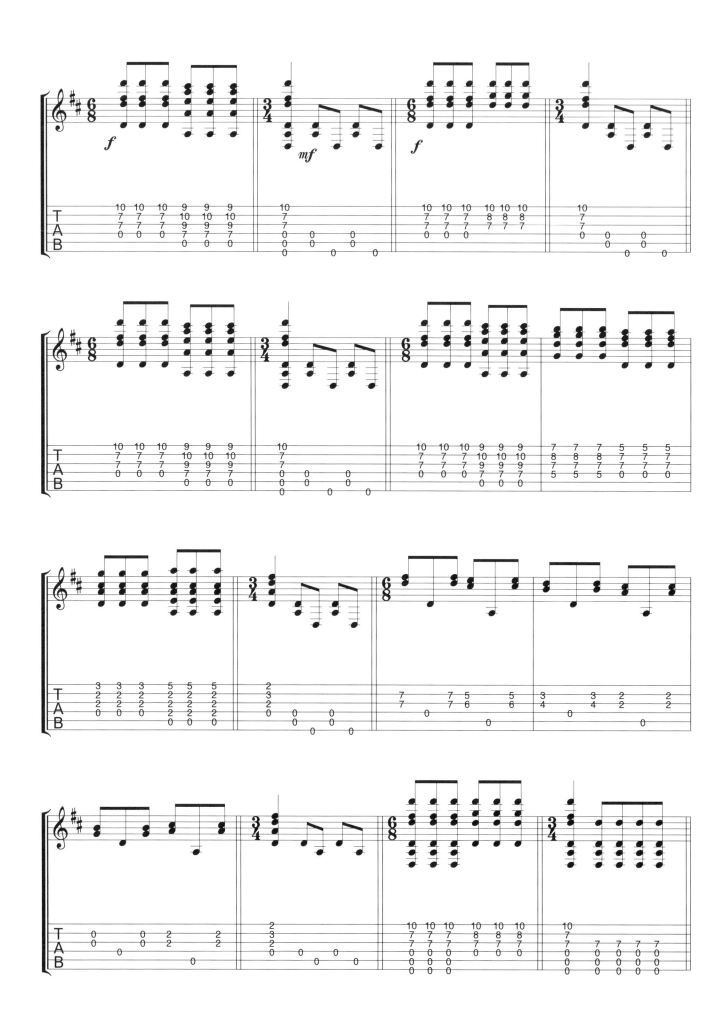

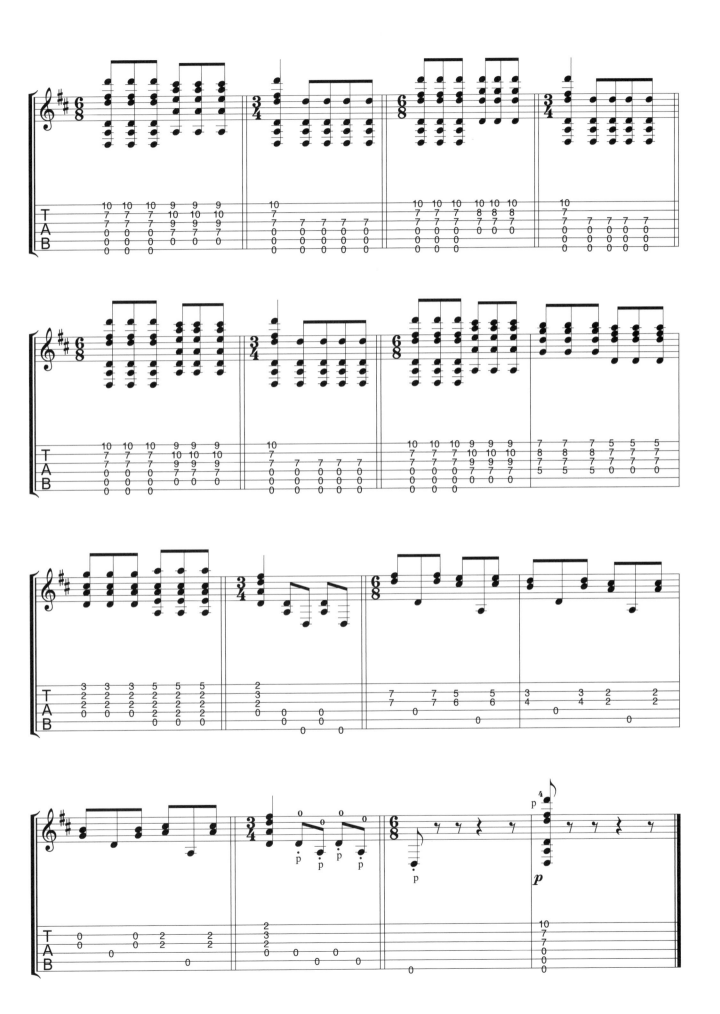

Prelude No.1
前奏曲第一號

Prelude No.2
前奏曲第二號

前奏曲第一號　　前奏曲第二號

Composer 作曲

H · Villa Lobos（魏拉·羅伯士）

　　魏拉·羅伯士（H·Villa Lobos），巴西著名吉他作曲家，生於1887年，逝於1959年。自幼學習大提琴與吉他，並鑽研巴哈的音樂精神，他的作品中常加入了大量的巴西傳統音樂素材。36歲時赴法國遊學，並發表他的新作，也讓他成名於歐美的樂壇。他的作品多達上千首，最重要的作品就屬他為吉他所寫的《五首前奏曲》、《十二首練習曲》與《就羅曲》，這些吉他作品可說是「現代吉他音樂」的先驅。作曲的手法打破了吉他音樂自古典、浪漫時期的吉他音樂風格，由於他對吉他這項樂器的深入了解，大量運用了同一指型在吉他琴格上移位，讓吉他發出不同於其他樂器特有的音響效果。

　　第一號前奏曲以E小調寫成，旋律中含有巴西民族的民歌風格，中段部分運用了吉他特殊的音響製造了鼓聲的效果，是五首前奏曲中最常被演出的一首。

　　第二號前奏曲巧妙地融入巴哈音樂、南美音樂及幻想曲風格，特殊的音響效果是別的樂器無法模擬的！

Prelude No.1

前奏曲第一號

Andantino expressivo

H Villa Lobos

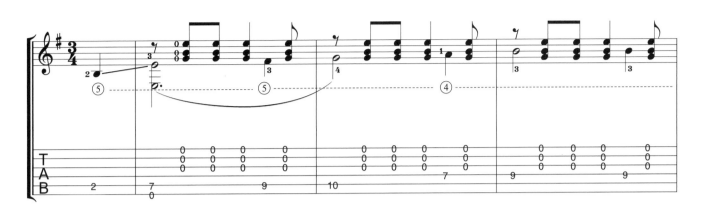

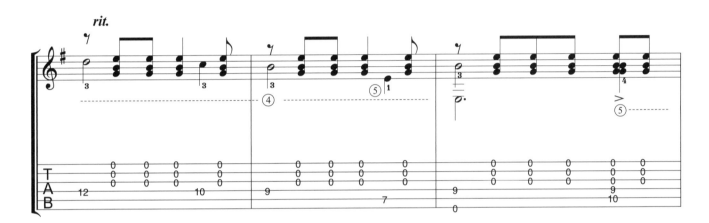

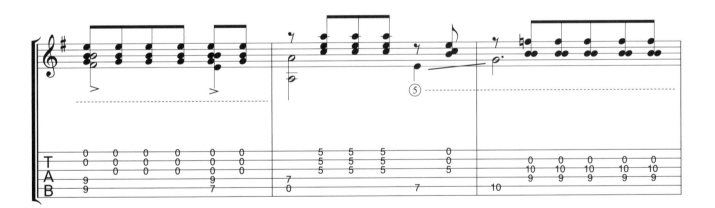

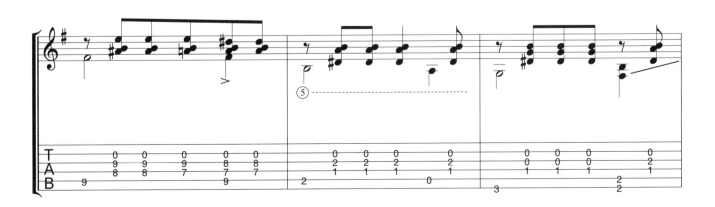

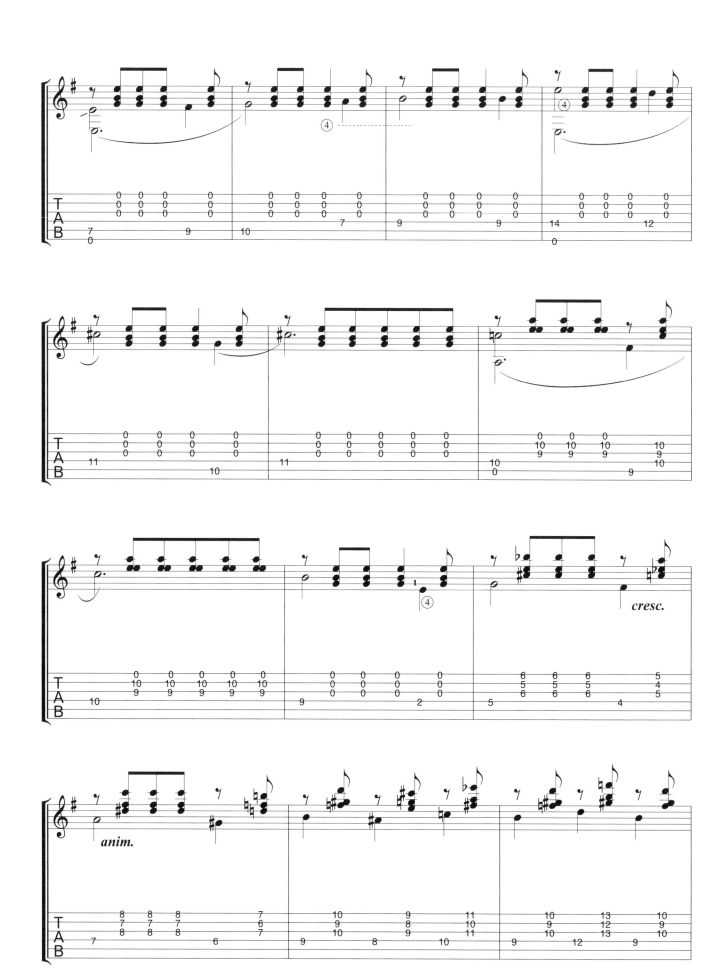

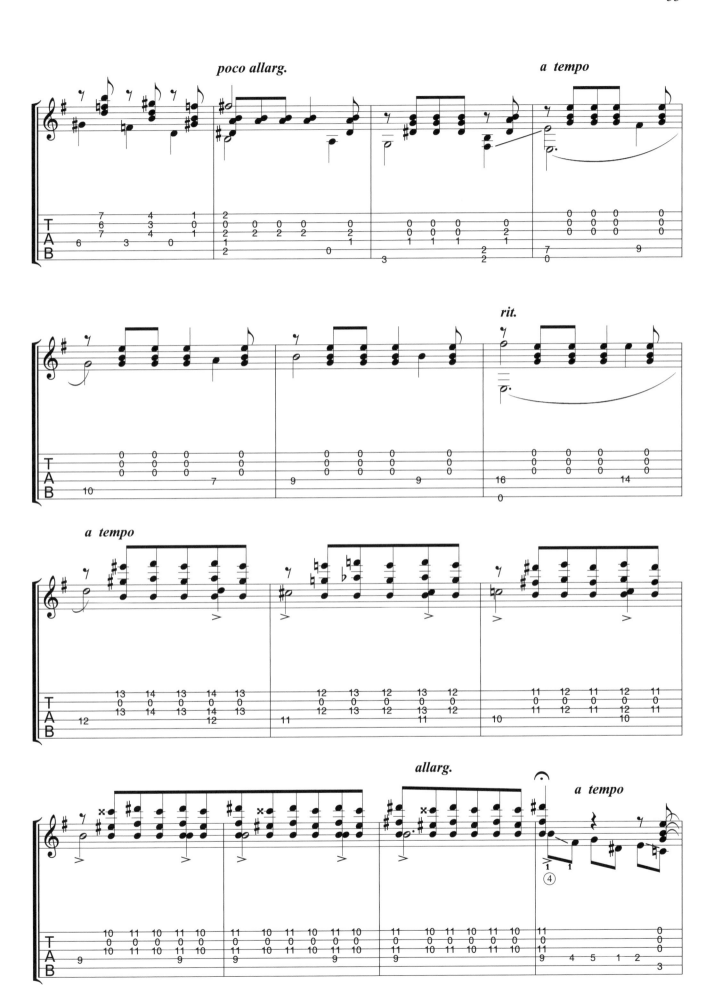

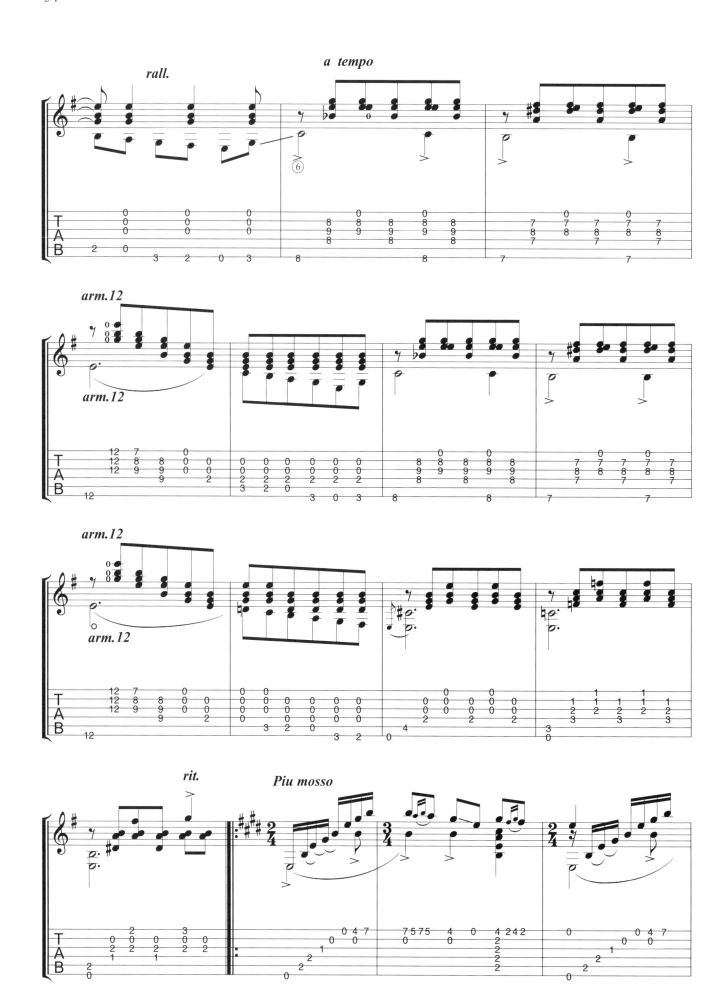

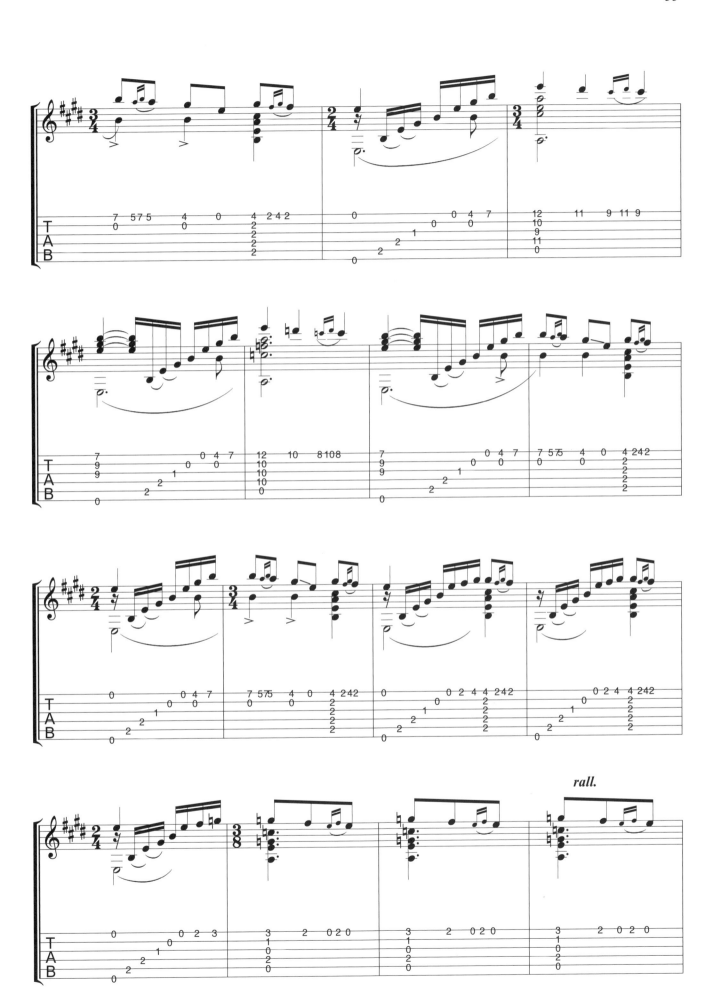

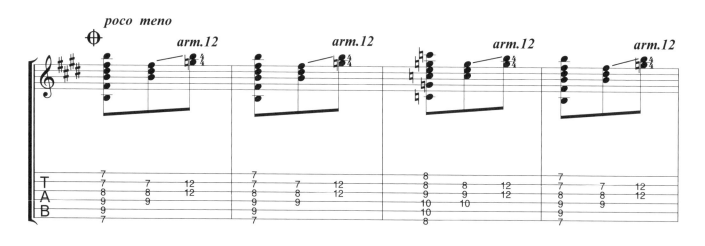

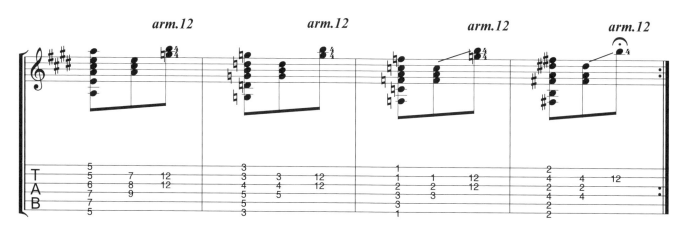

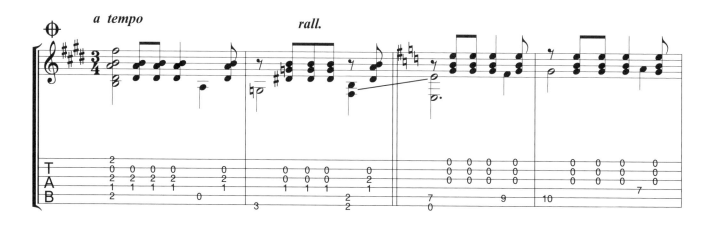

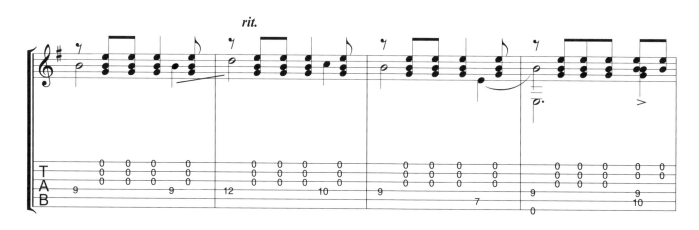

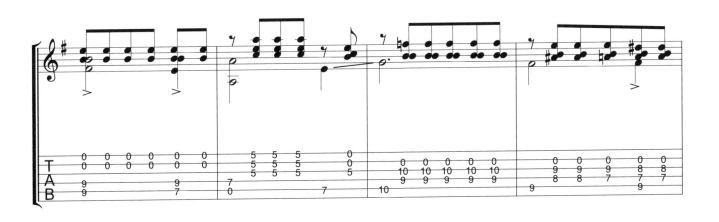
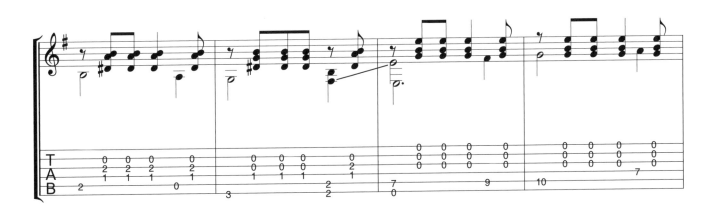
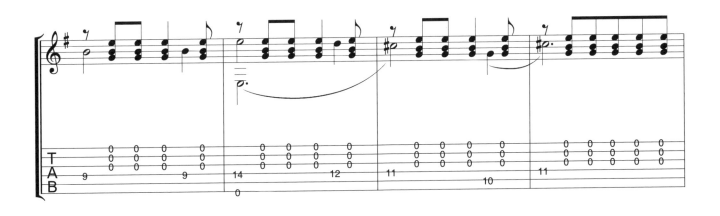
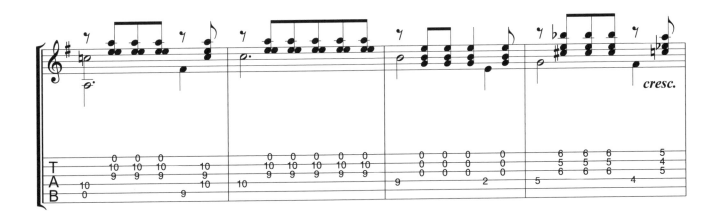

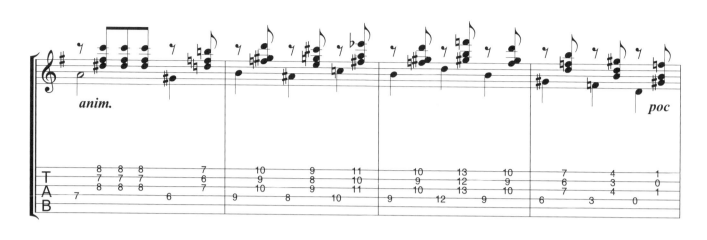

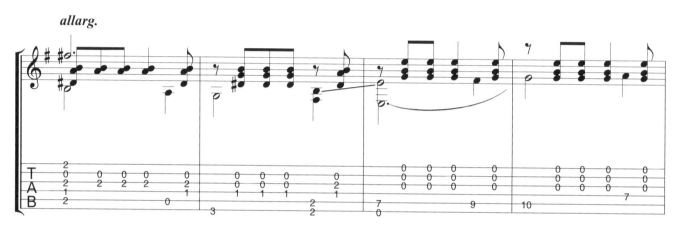

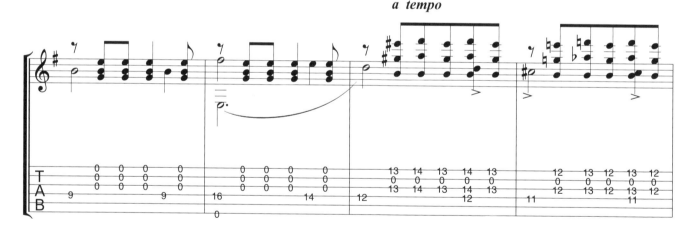

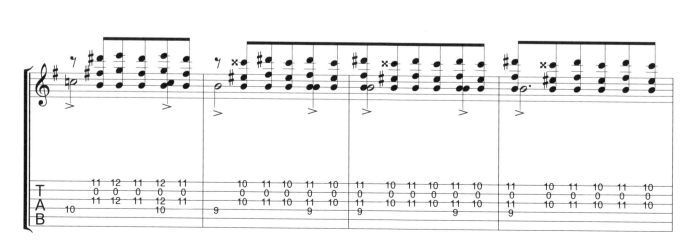

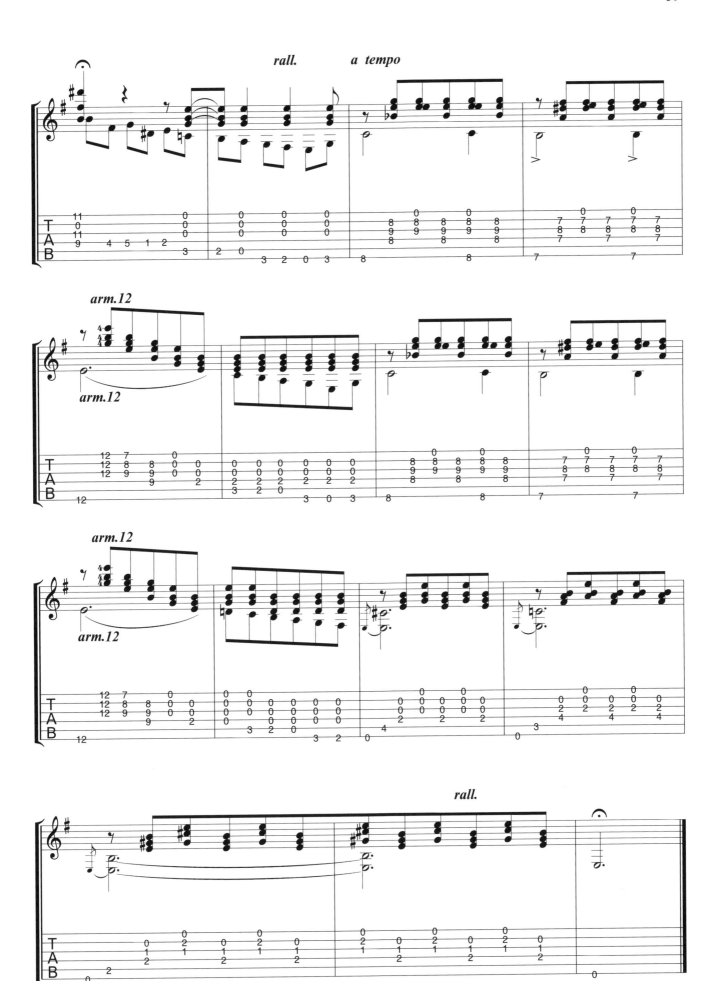

Prelude No.2

前奏曲第二號

Andantino

H Villa Lobos

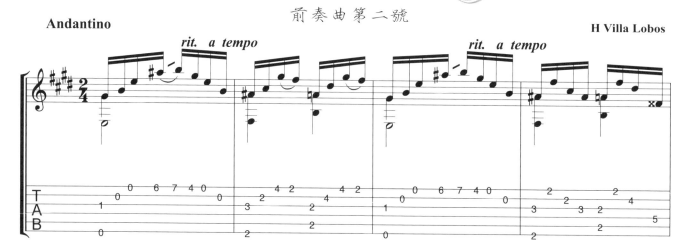

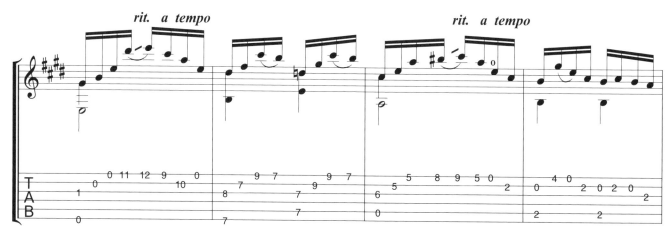

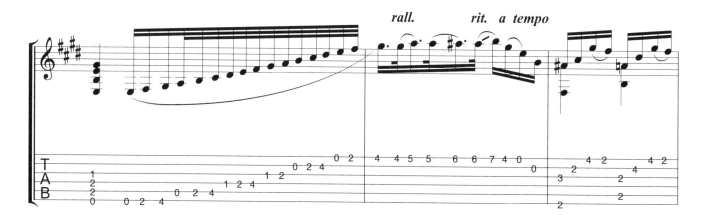

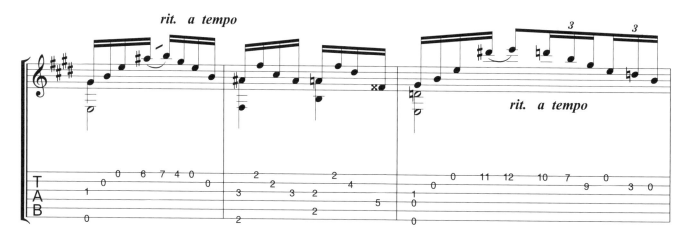

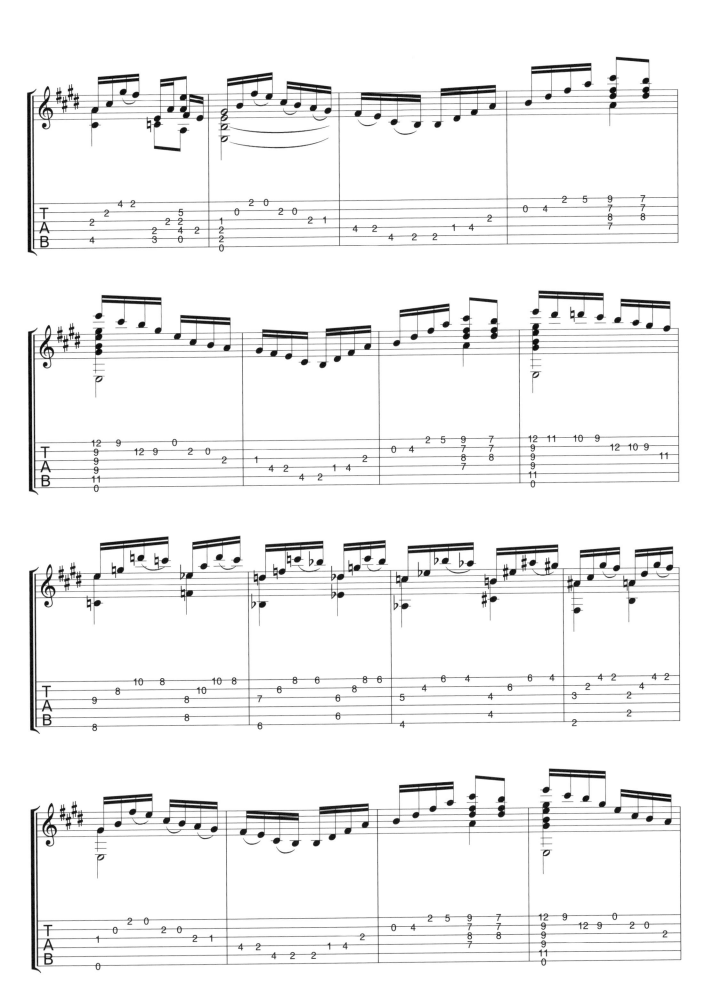

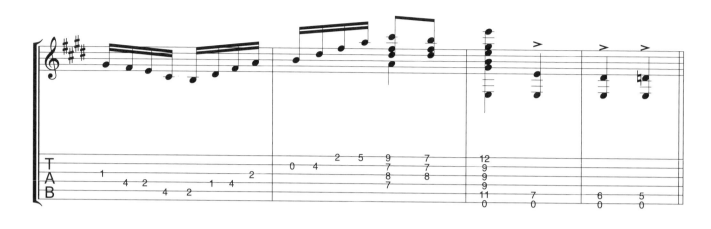

Piu mosso

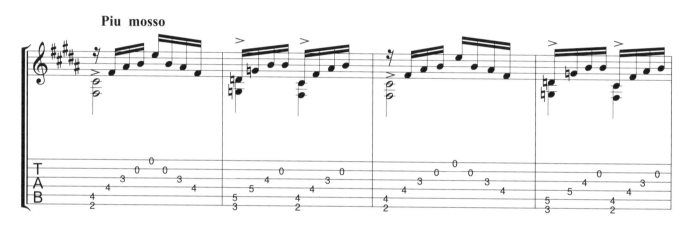

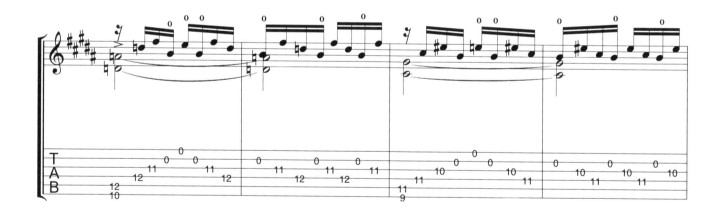

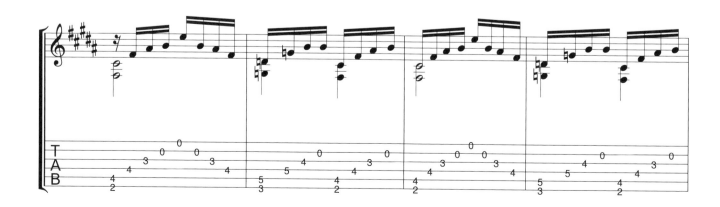

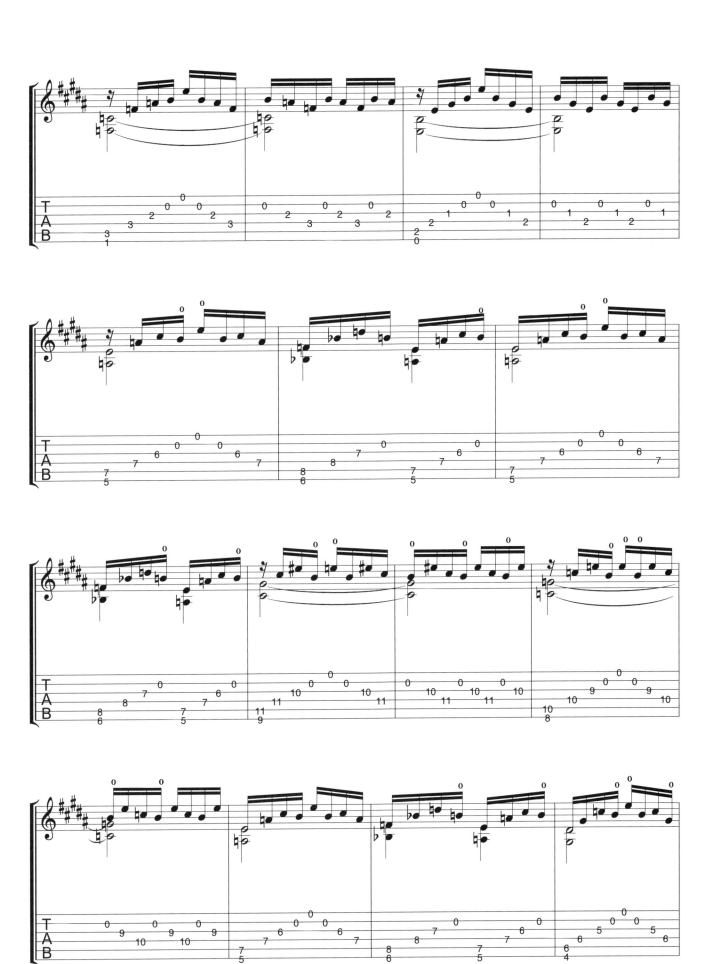

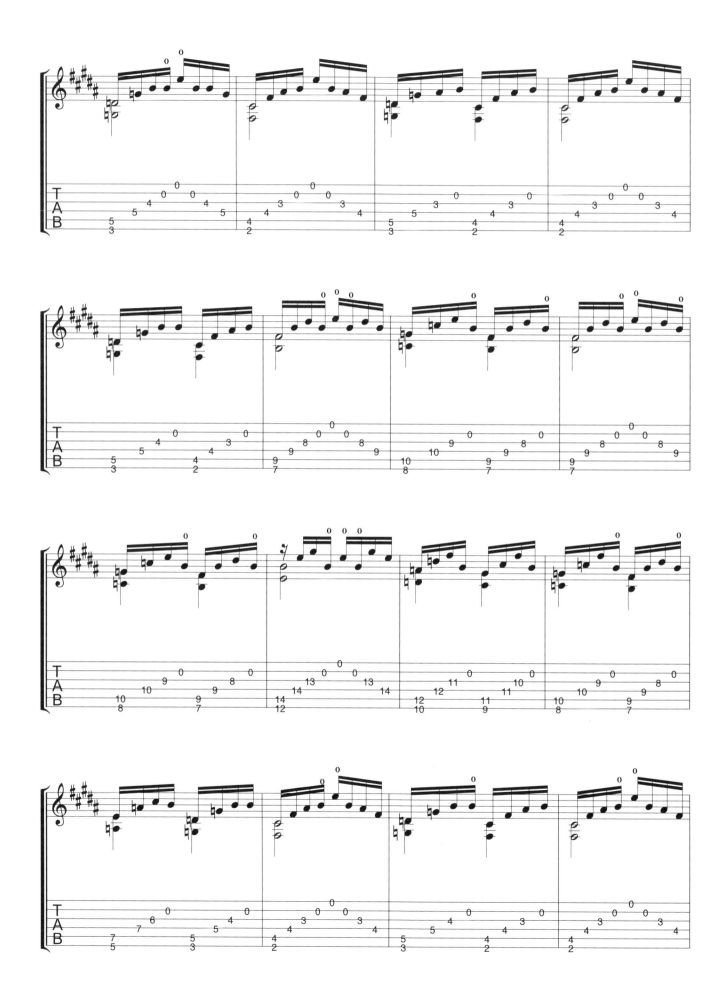

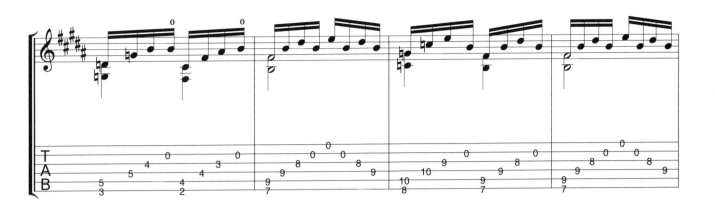

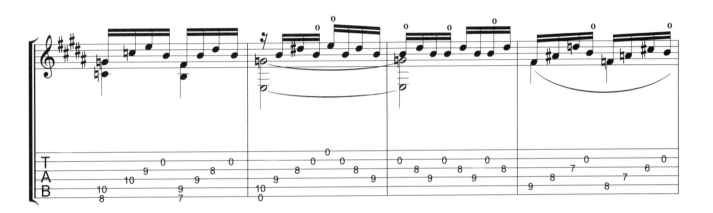

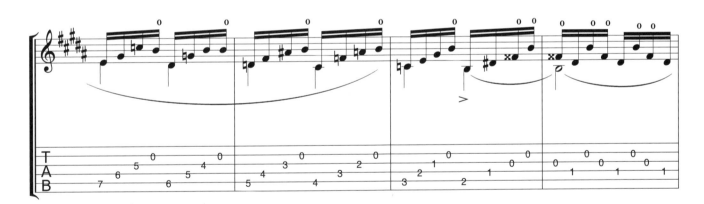

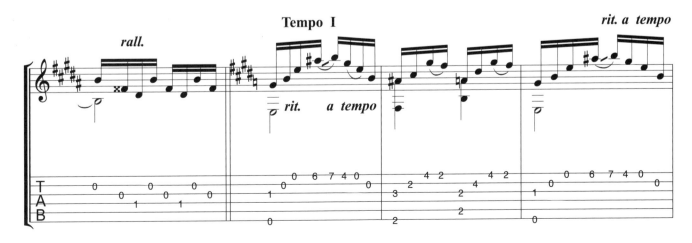

66

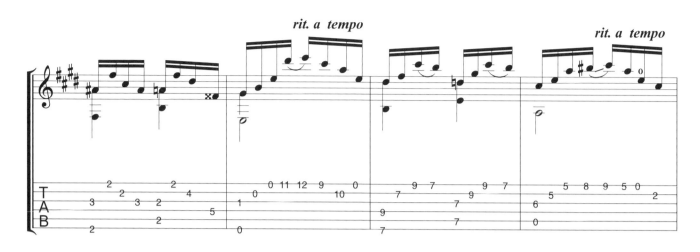

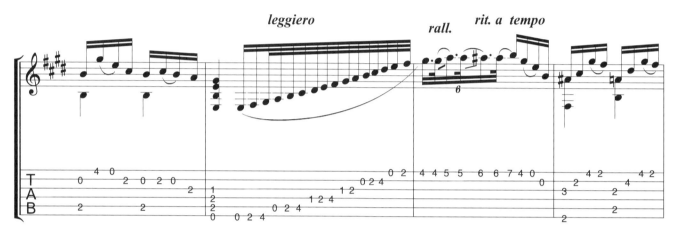

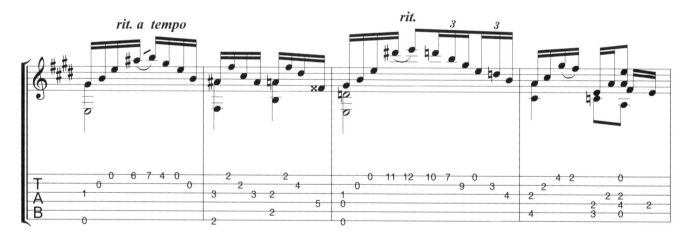

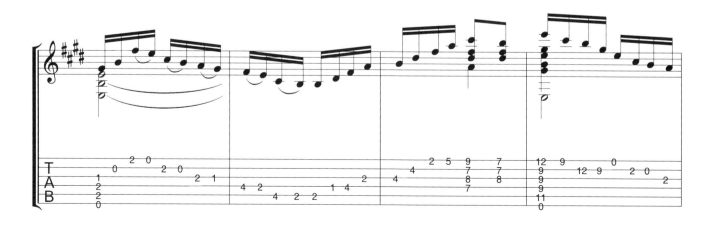

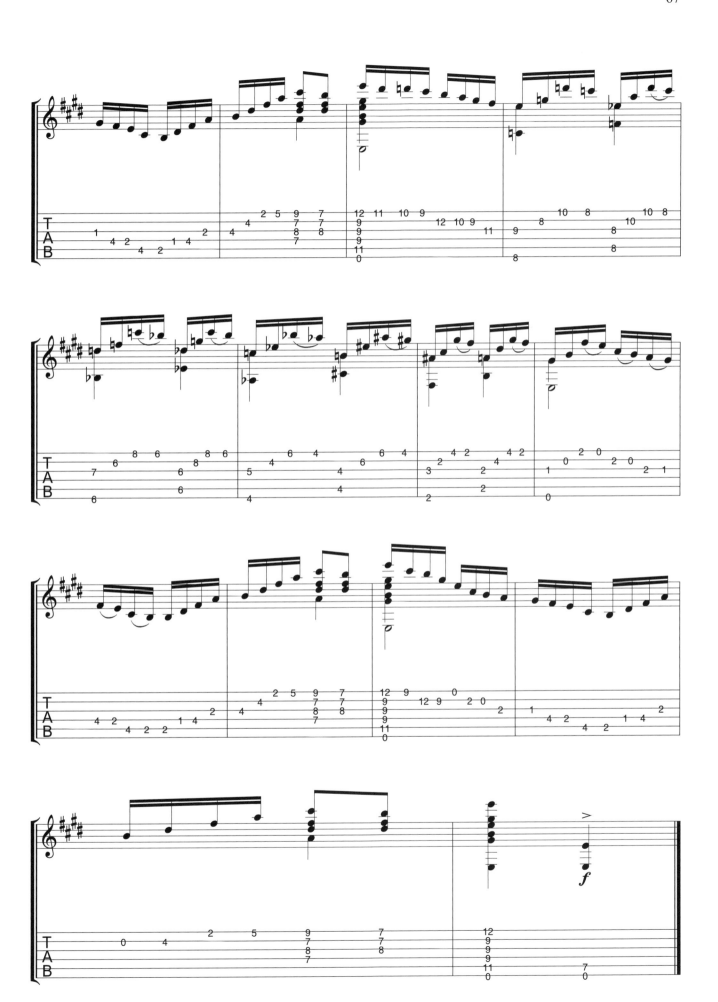

Introduction et variations sur l'air "Malborough"
馬可波羅主題與變奏

示範影片

馬可波羅主題
與變奏

Composer 作曲

Fernando Sor（費爾南度·梭爾）

費爾南度·梭爾（Fernando Sor），1778年2月14日生於西班牙巴塞隆那，1839年7月10日逝世於巴黎。音樂評論家費第斯曾説：「梭爾是吉他的貝多芬」，可見梭爾在古典吉他音樂史上的地位。梭爾自幼學習吉他、聲樂、作曲、音樂理論等，在他12歲時已是公認的作曲家，17歲時便已發表他的第一部歌劇《Telemaco》。梭爾的身份，除了是演奏家、作曲家外，他也是位軍人，由於對拿破崙的景仰，梭爾逃離了祖國西班牙，定居於法國巴黎，並經常於倫敦、俄羅斯等地演出。在作曲方面，除了吉他曲之外，梭爾的作品還有交響曲、芭蕾舞劇、歌劇等大型樂曲，但還是以他的吉他曲最為出色，他的練習曲更是被後人拿來與史卡拉第的奏鳴曲、蕭邦的前奏曲相提並論，吉他巨匠塞歌維亞最喜愛且經常演奏的就是梭爾的作品。

〈馬可波羅〉是一首法國童謠，敘述馬可波羅先生上戰場的故事，梭爾以這首小朋友朗朗上口的童謠，寫成了這首包括序曲、主題與五段變奏。主題與變奏是梭爾拿手的曲式，最出名的有《莫札特的魔笛主題與變奏》，而這首《馬可波羅主題與變奏》亦是另一受歡迎的歌曲。

在梭爾死後一百年，由於一群音樂家的努力，他的遺體才得以安葬在巴黎的蒙馬特墓園，與奧芬巴哈、白遼士等音樂家同在一起供後人景仰，在他的墓前還有個彈吉他的天使雕像，永遠陪伴著他。下次到巴黎時，別忘了造訪這位偉大的吉他音樂家－梭爾！

Introduction et variations sur l'air
"Malborough"

馬可波羅主題與變奏

Fernando Sor

⑥ = D

Andante Largo

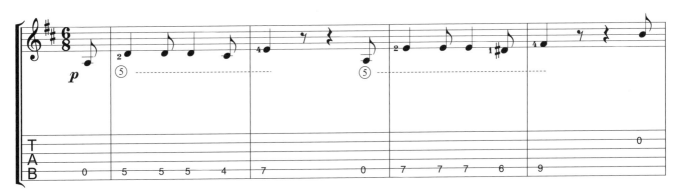

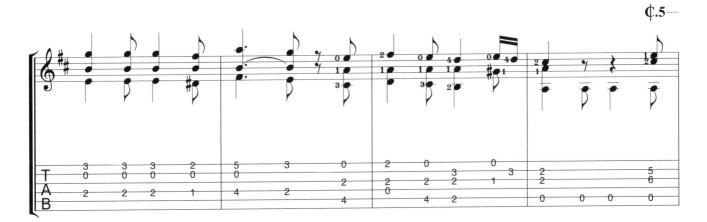

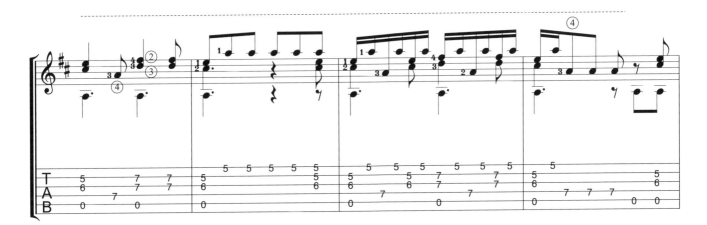

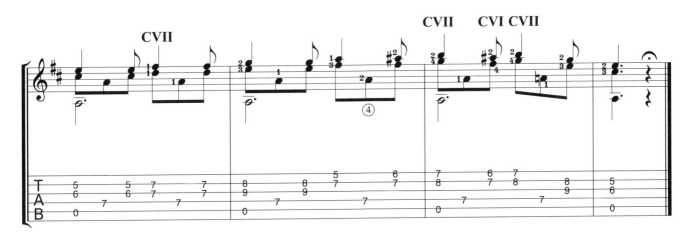

Theme Allegretto

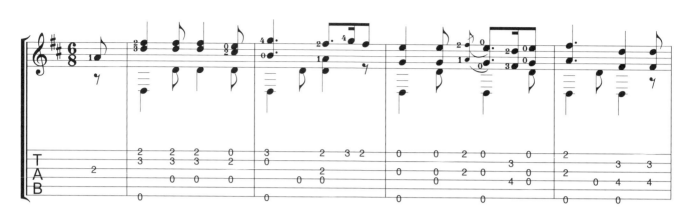

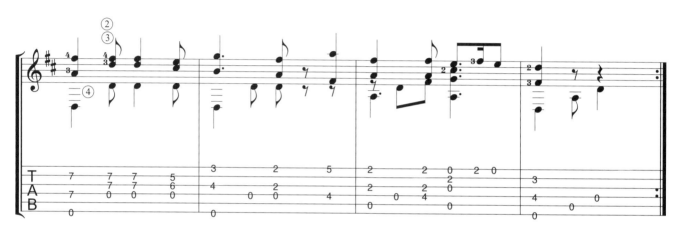

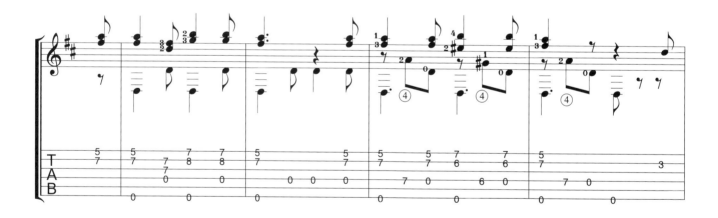

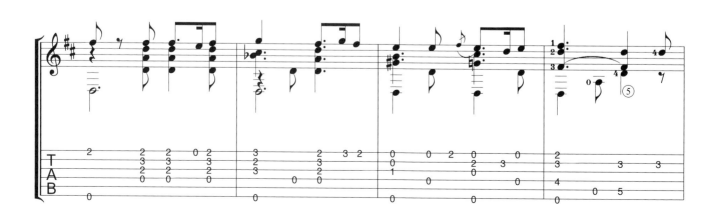

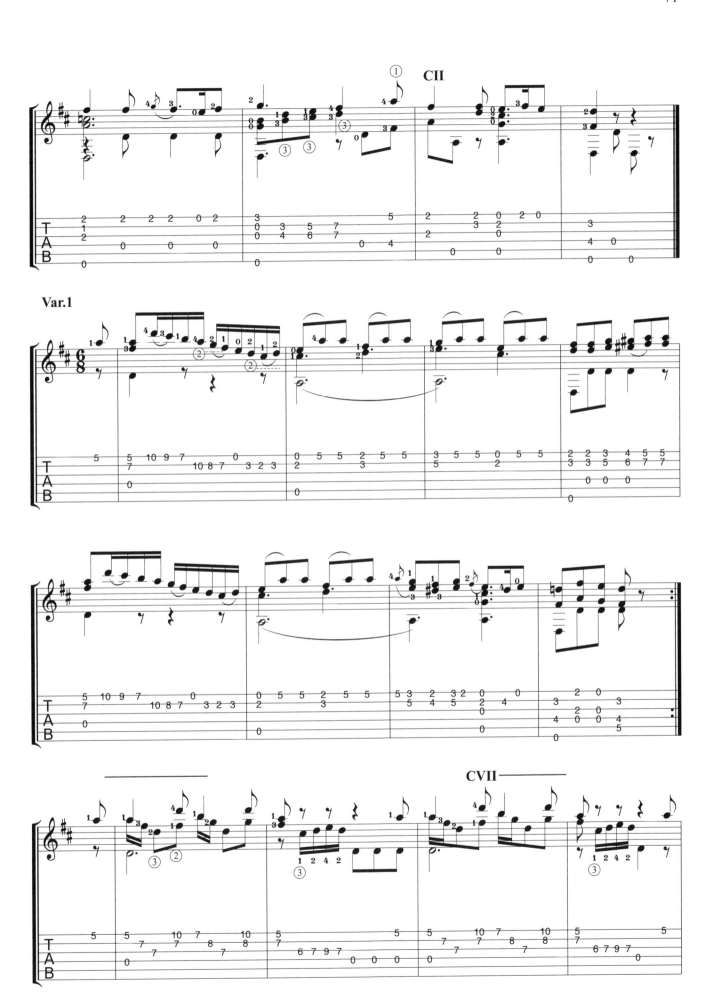

Var.1

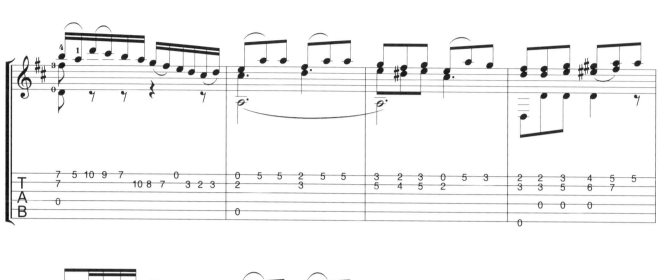

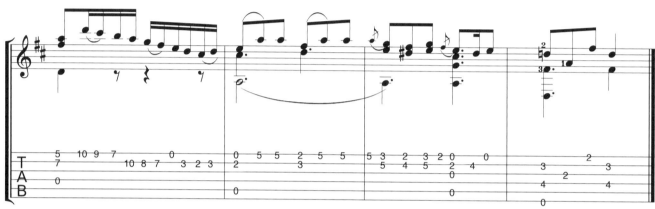

Var.2 Andantino mineur

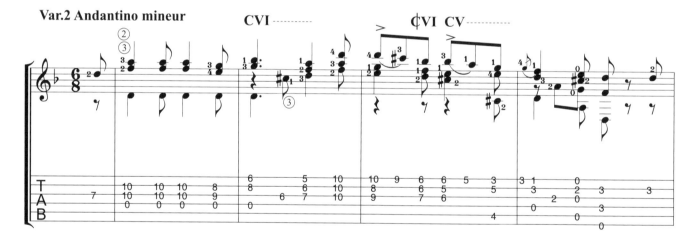

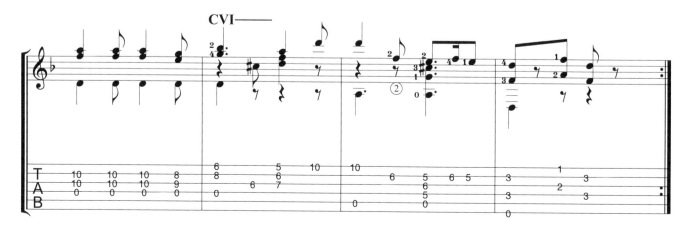

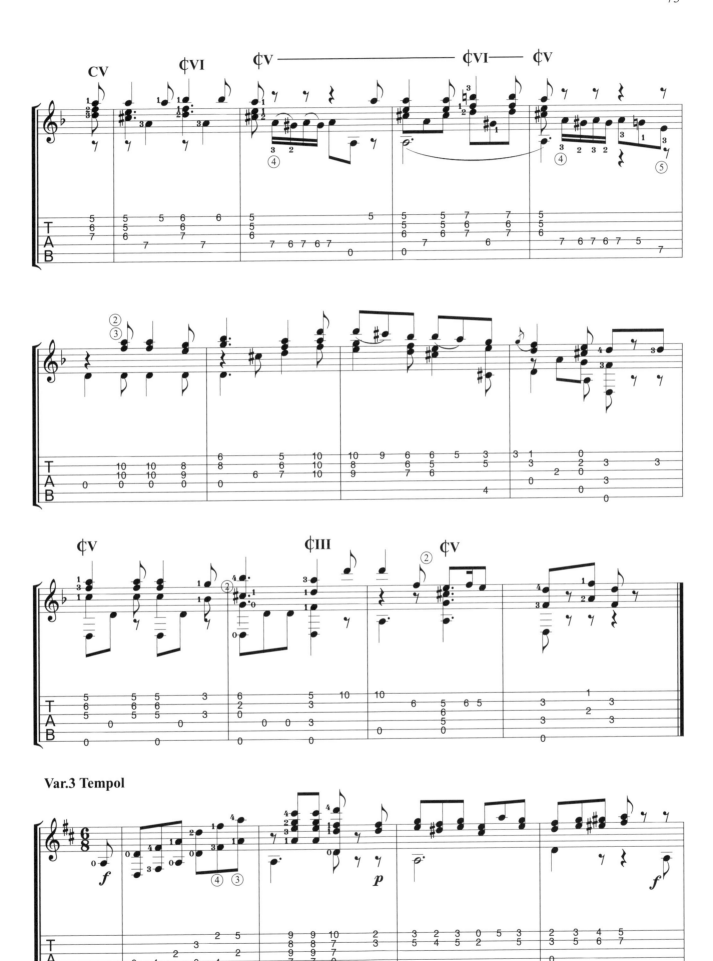

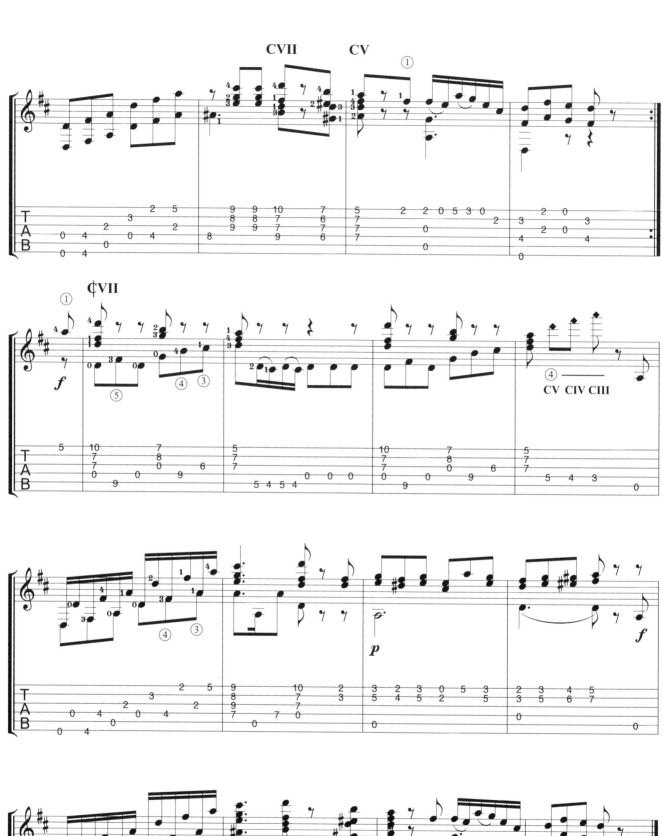

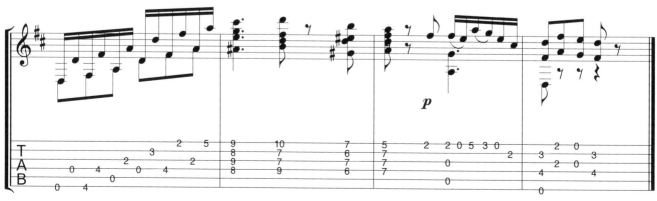

Var.4

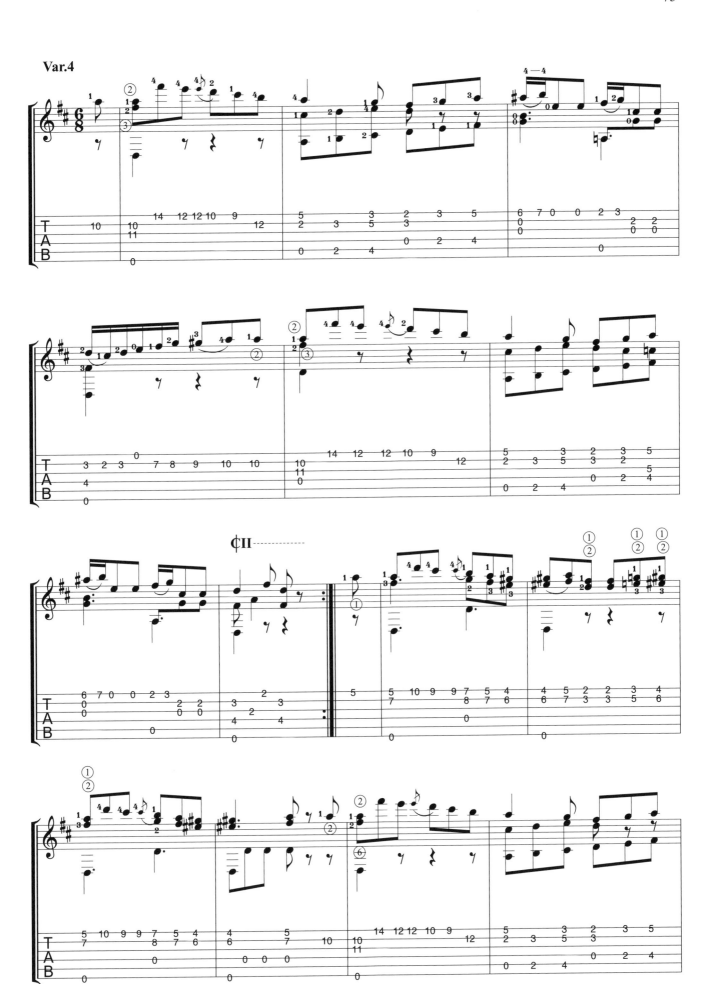

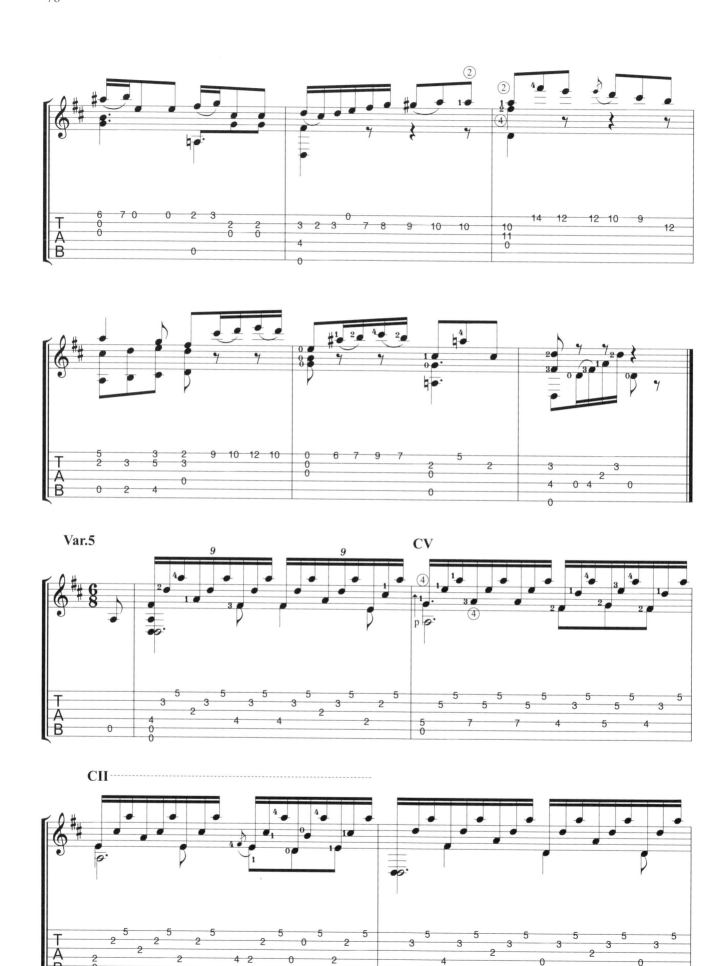

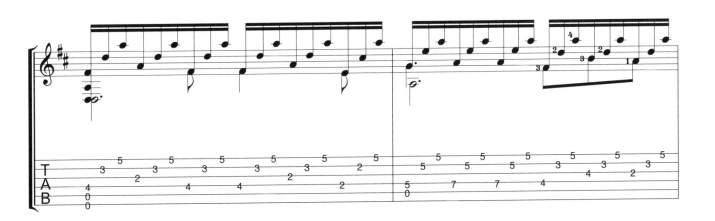

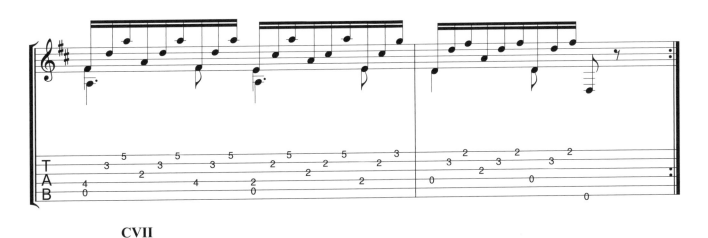

CVII

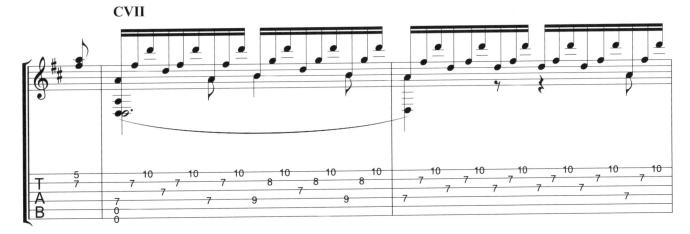

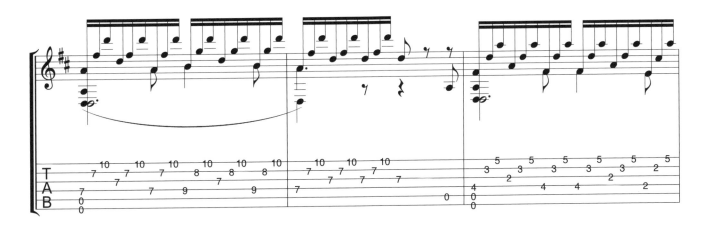

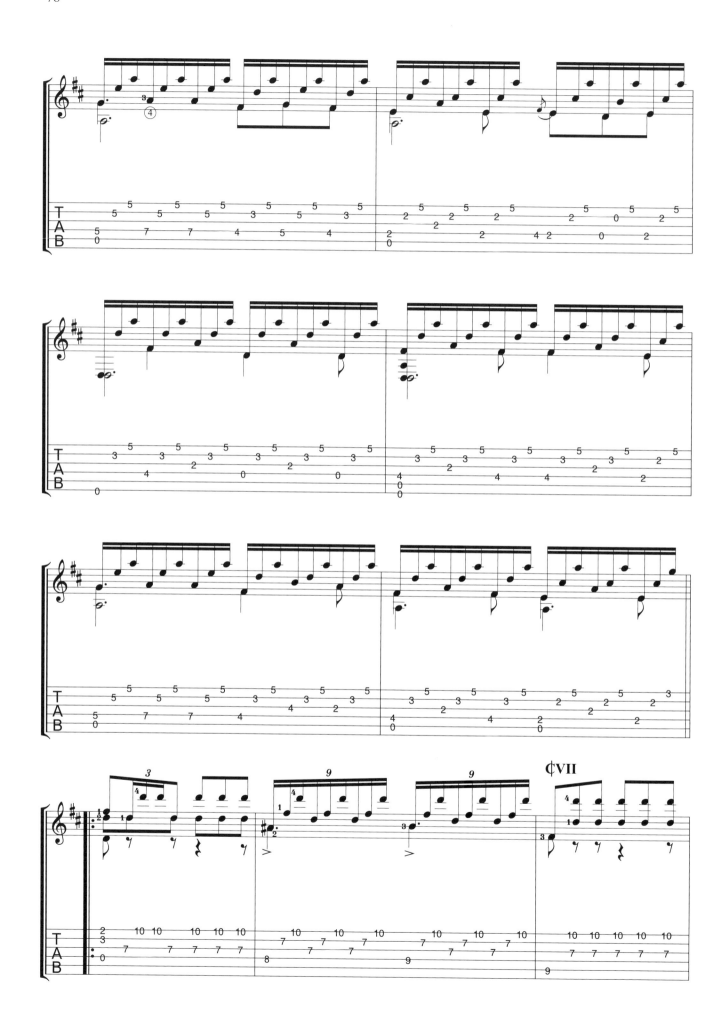

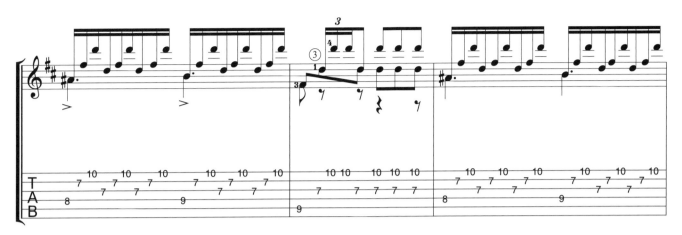

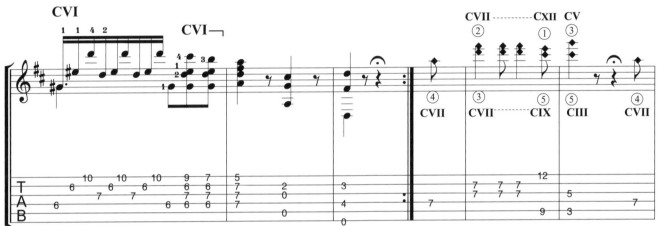

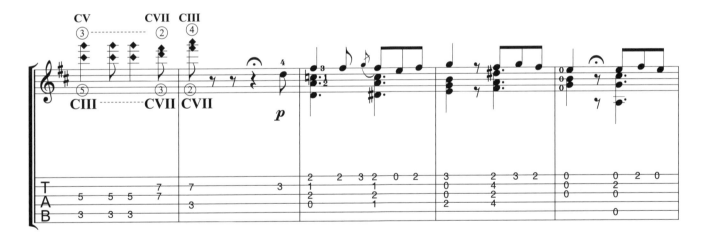

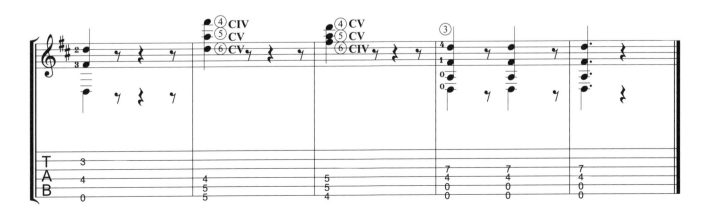

Willow
楊柳

Late Spring Flower
殘春花

Composer 作曲
Lu Chao-Hsuan（呂昭炫）

示範影片

楊柳　　　殘春花

呂昭炫（Lu Chao-Hsuan），台灣現在最重要的吉他作曲家，被尊稱為「台灣吉他詩人」、「台灣吉他之父」。

呂老師1929年出生於台灣桃園，16歲開始自學吉他，在他19歲時即已發表第一首作品〈殘春花〉，在他25歲時（1954年）舉辦了第一場獨奏會，這也是台灣吉他音樂史上第一次的吉他演奏會，他所出版的唱片《被遺忘的弦韻》及樂譜《呂昭炫吉他作品集》都是台灣吉他音樂的創舉。

呂老師創作的吉他作品達數百首，到現在仍有源源不絕的創作靈感，新的作品不斷地誕生。他的作品中最受歡迎的要屬〈楊柳〉這首曲子，〈楊柳〉創作於1962年，呂老師受邀參加日本舉辦的第二十一屆世界吉他會議的前夕。一開始的序奏，描寫的是遠處傳來的寺廟的鐘聲，然後導入樂曲的主題，巧妙地運用12連音來詮釋楊柳的隨風拂動，彈奏時就會想到流水、輕風、搖曳的樹枝等美麗的畫面。

另一首〈殘春花〉則是描寫在春天的花季中，最後落下的那一片花瓣，全曲有著非常淒美動人的旋律。「歌詠自然，吟唱回憶」，這正是呂昭炫老師作品的特色。

Willow

楊柳

呂昭炫

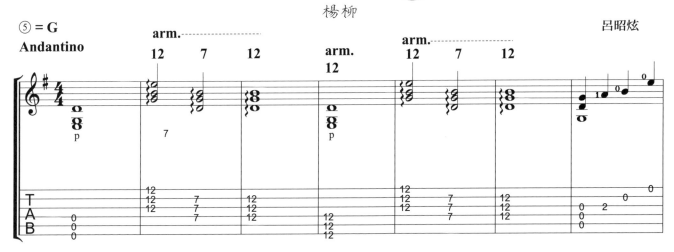

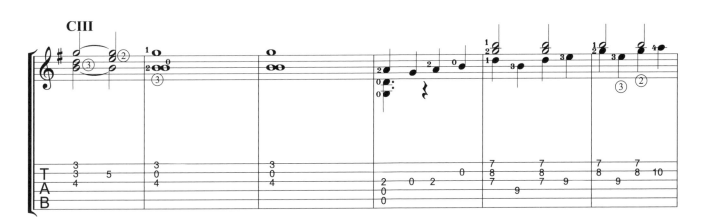

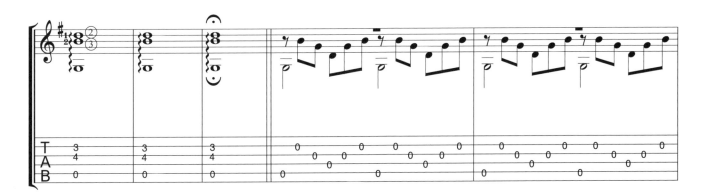

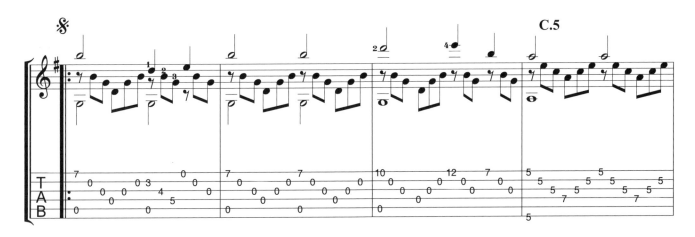

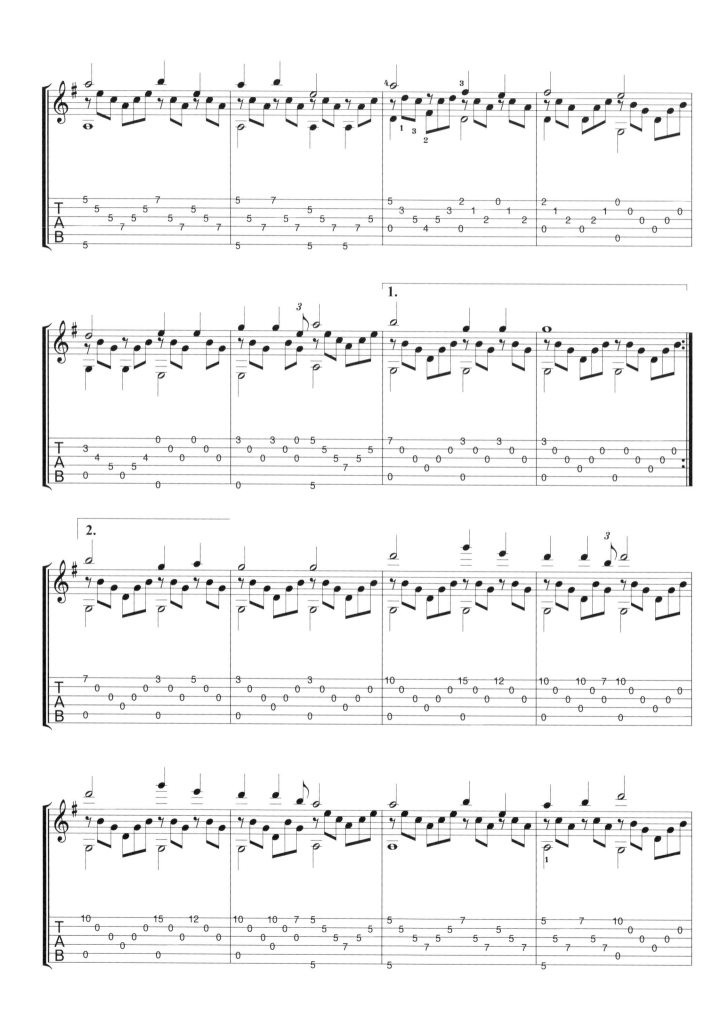

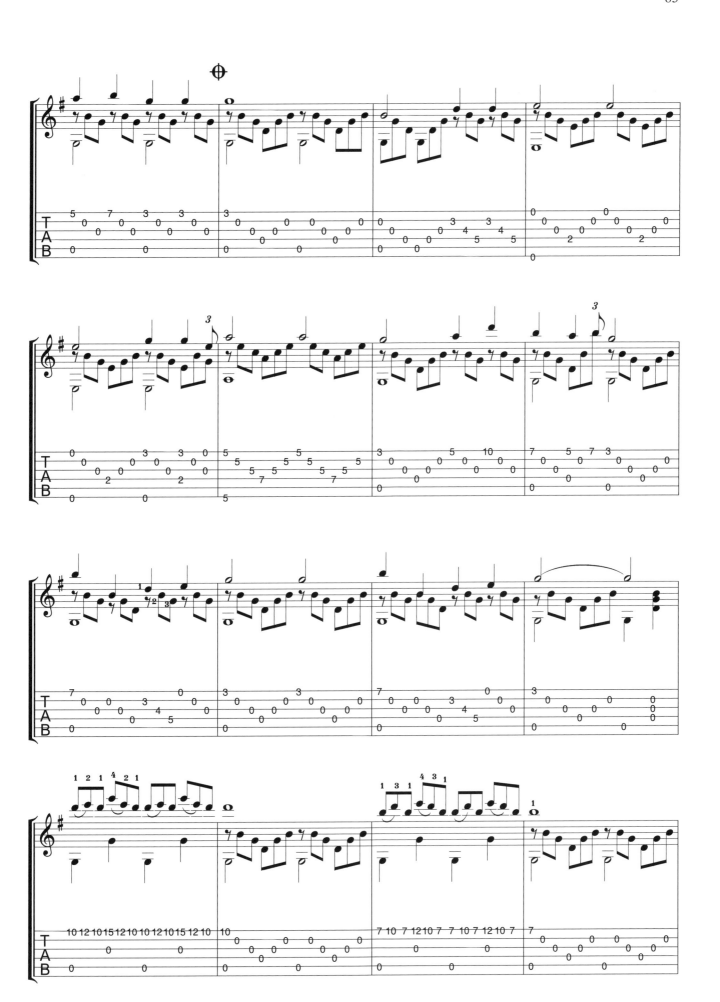

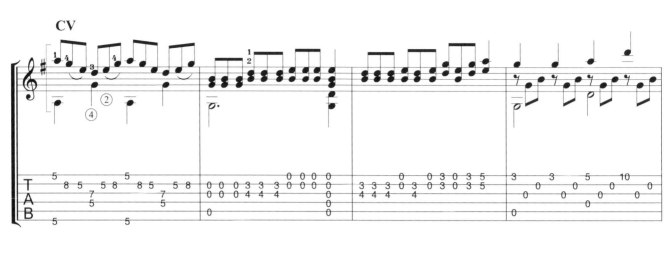

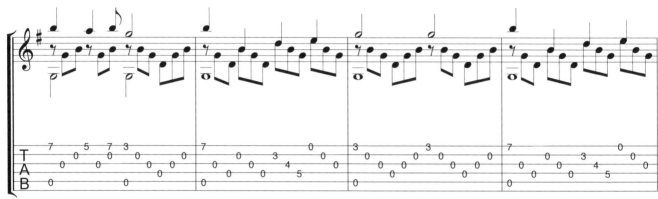

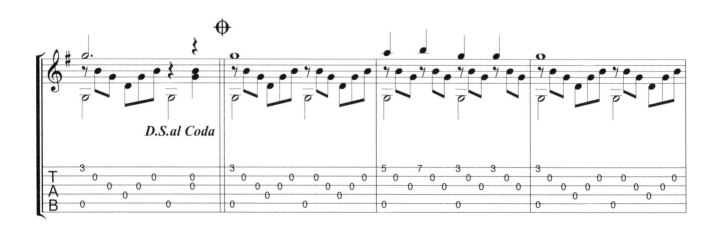

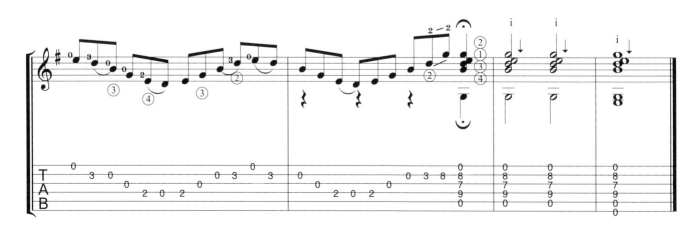

Late Spring Flower

殘春花

呂昭炫

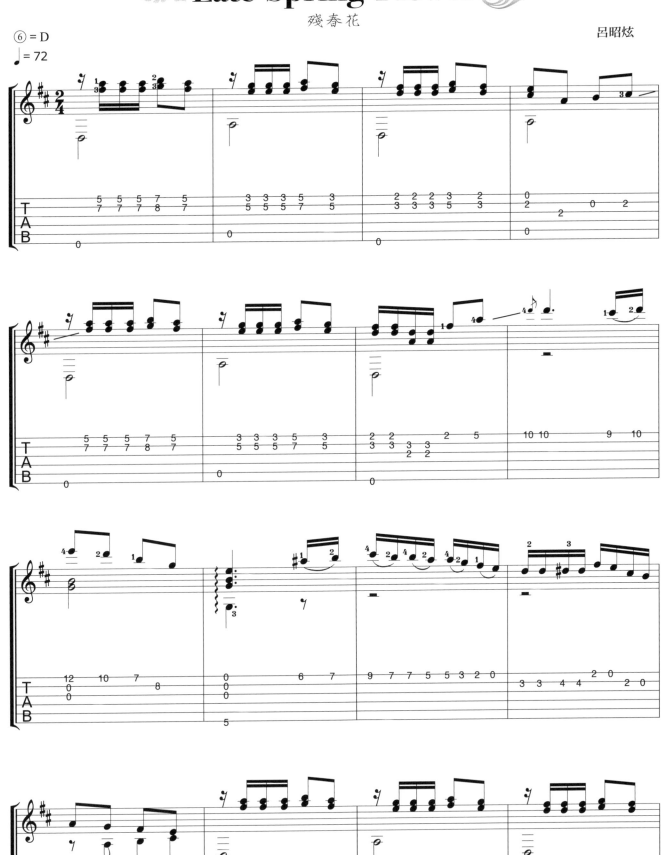

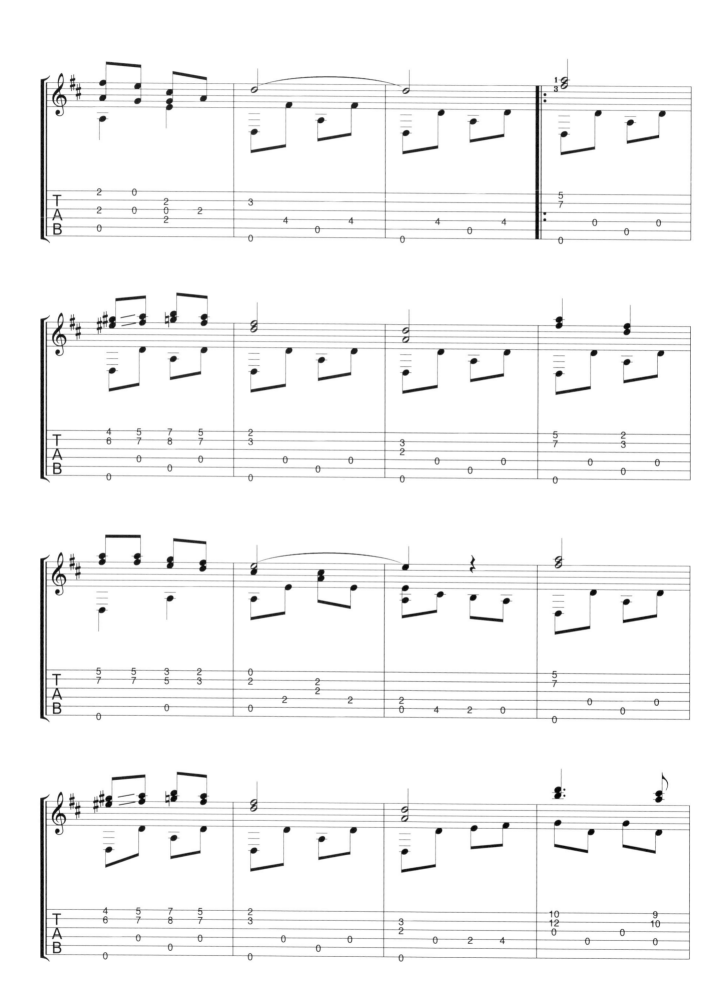

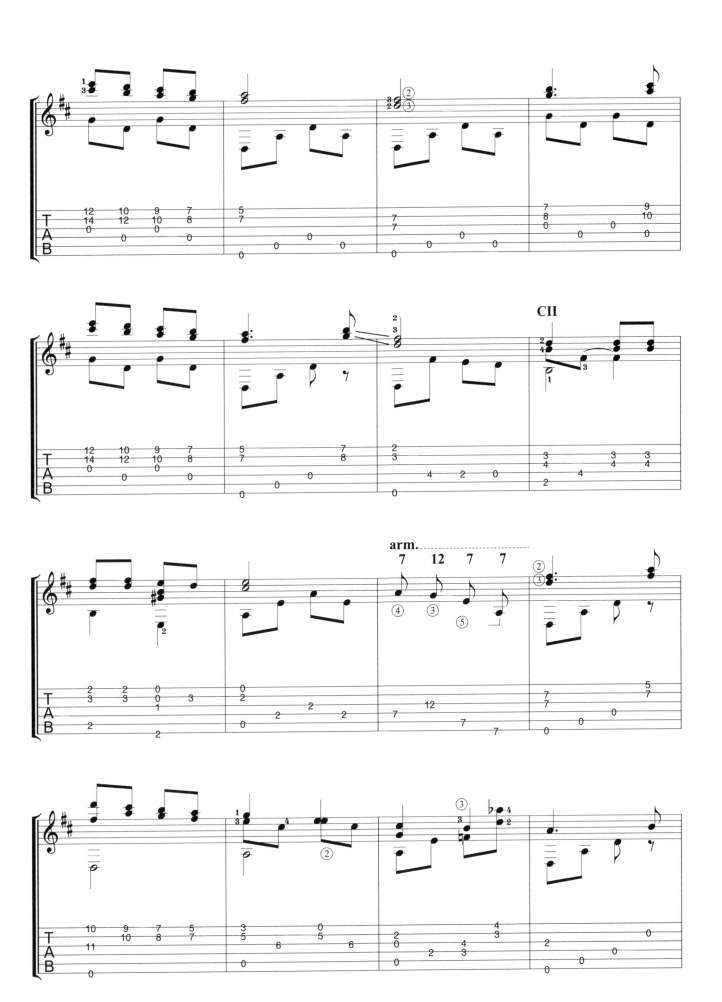

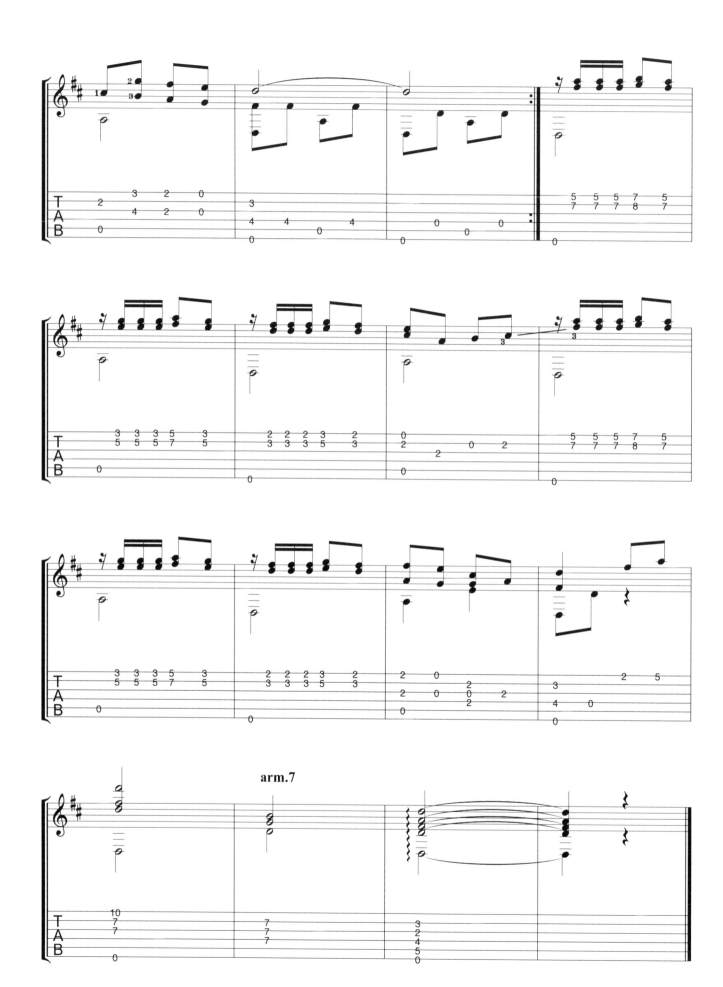

吉他 *Guitar Steps* 難易度 `1 2 3 4 5 6 7`

Largo&Rondo op.34
緩板與迴旋曲

Composer 作曲

Ferdinando Carulli（費爾迪南度・卡露里）

示範音檔

Track 17 第一把吉他

Track 18 第二把吉他

費爾迪南度・卡露里（Ferdinando Carulli），義大利古典吉他演奏家、作曲家，1770年生於拿坡里，1841年2月17日逝世於巴黎。卡露里從小學習大提琴，但真正引起他興趣的則是吉他。卡露里的吉他可說是無師自通，吉他音樂在他手中有了無限的可能，也可說卡露里是位天才吉他演奏家、作曲家。1808年春天，卡露里38歲時來到巴黎，一直到他71歲逝世於巴黎，卡露里不曾踏出法國一步。在古典吉他第一黃金時期的作曲家中，他是第一個來到巴黎發展，亦在巴黎定居的。隨著他的腳步，有卡爾卡西（1820年）、阿瓜多（1825年）、梭爾（1826年）等出色的吉他音樂家前往巴黎，古典吉他有這群音樂家，造就了吉他的黃金時期。

卡露里的作品，有編號的有360曲左右，沒有編號的約有50曲，除了獨奏曲外，他寫了很多吉他二重奏、吉他與小提琴、長笛、鋼琴等室內樂曲，〈迴旋曲〉是卡露里最出名的二重奏曲，選自編號34的《六首吉他二重奏》的第二首，包括了緩板與迴旋曲二個樂章。

Largo & Rondo op.34

緩板與迴旋曲

Ferdinando Carulli

Largo

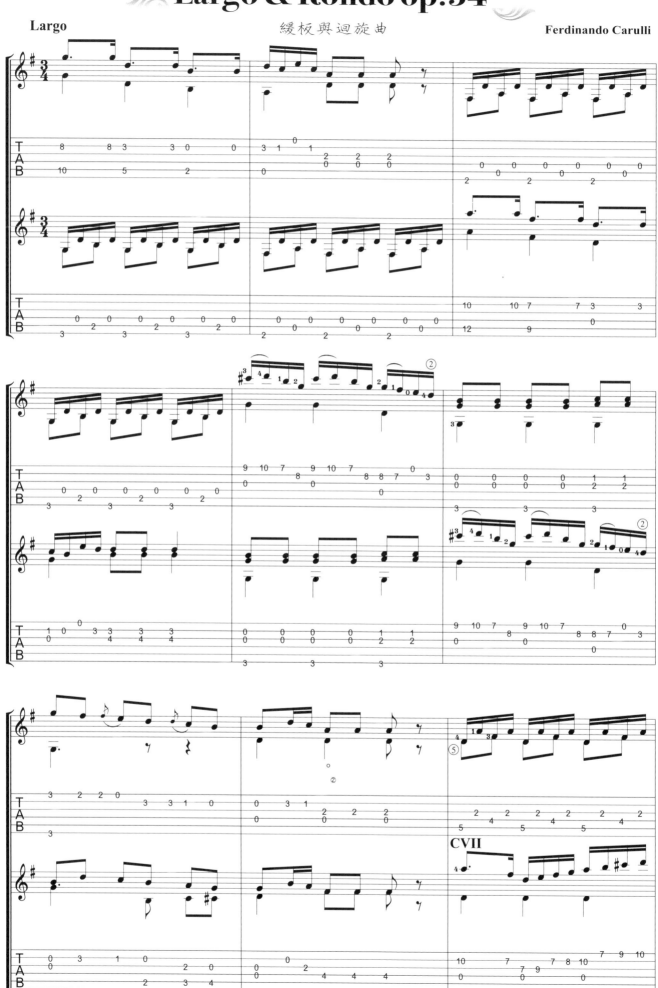

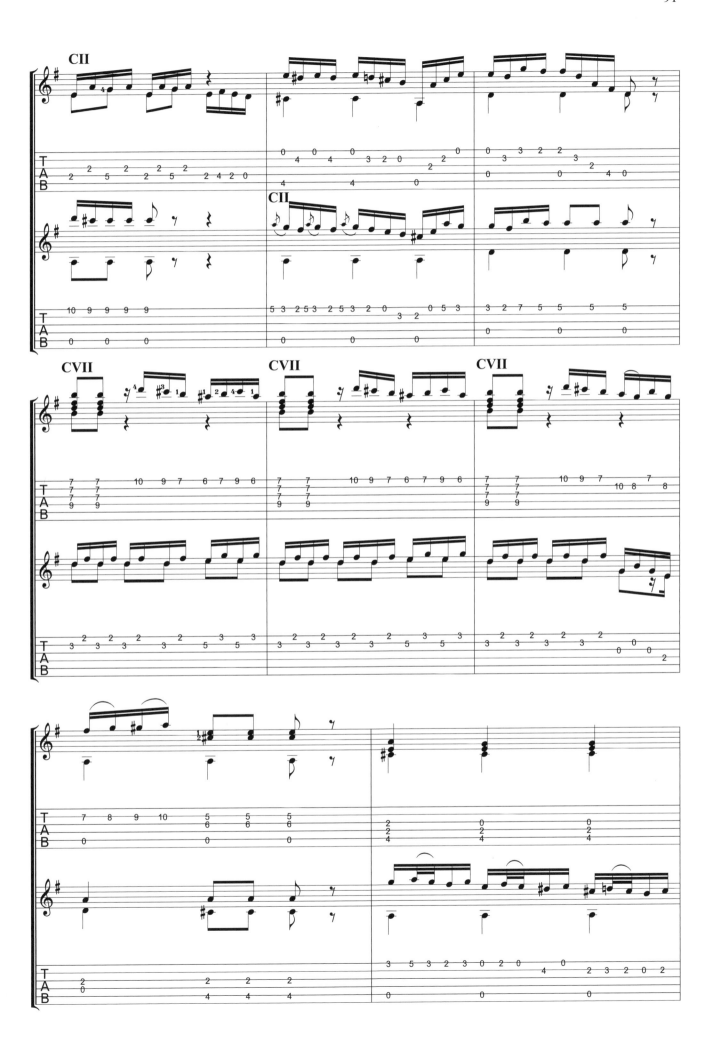

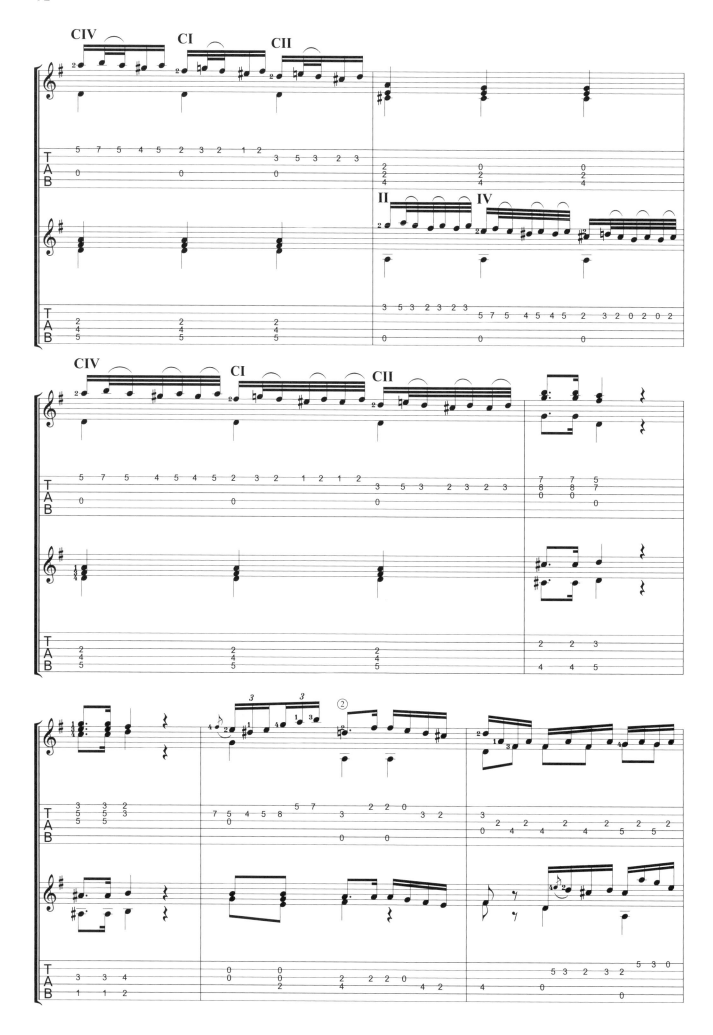

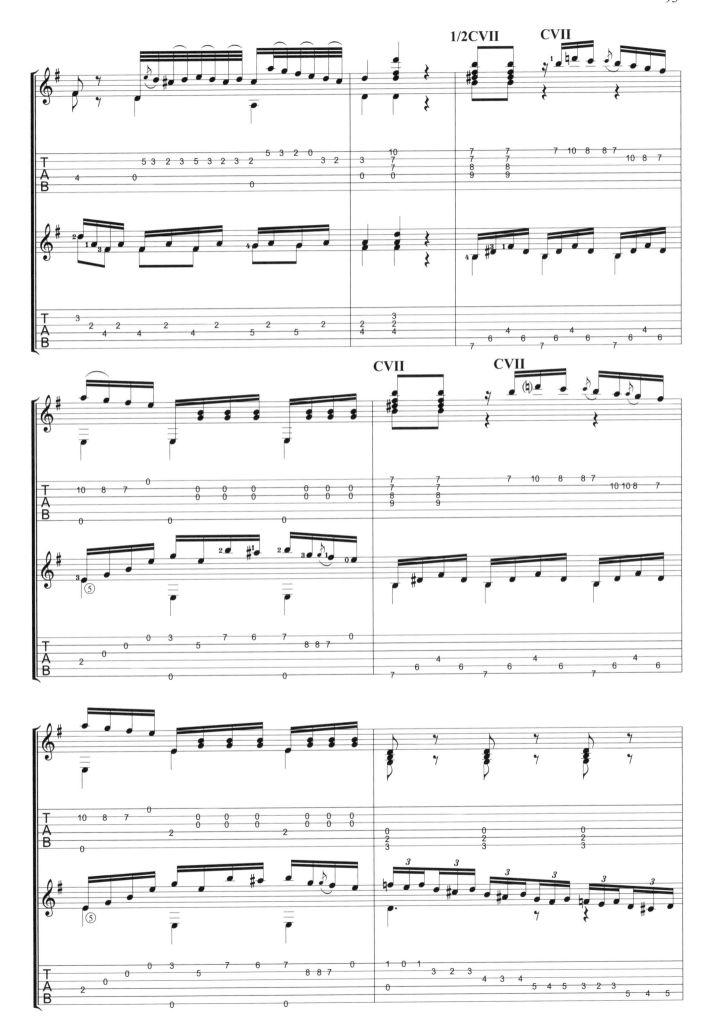

94

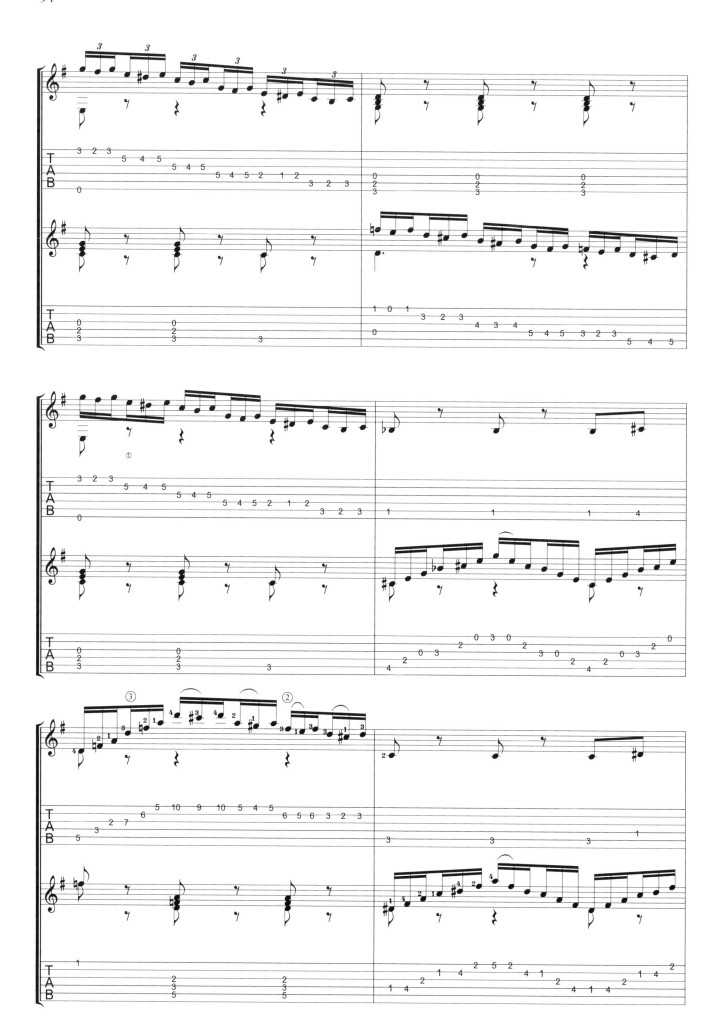

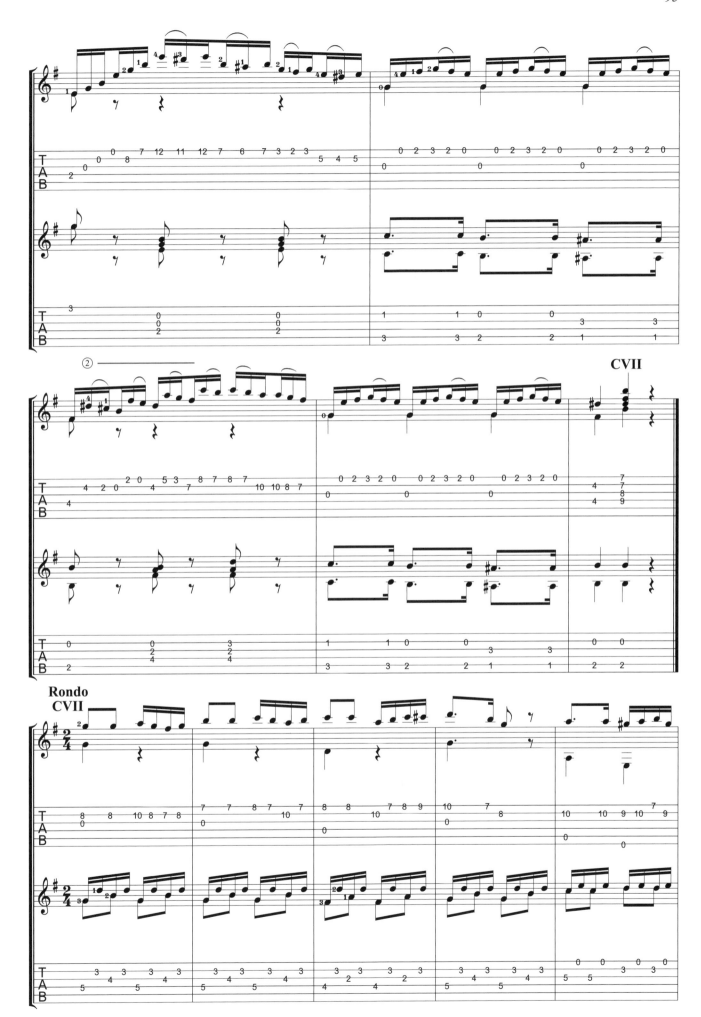

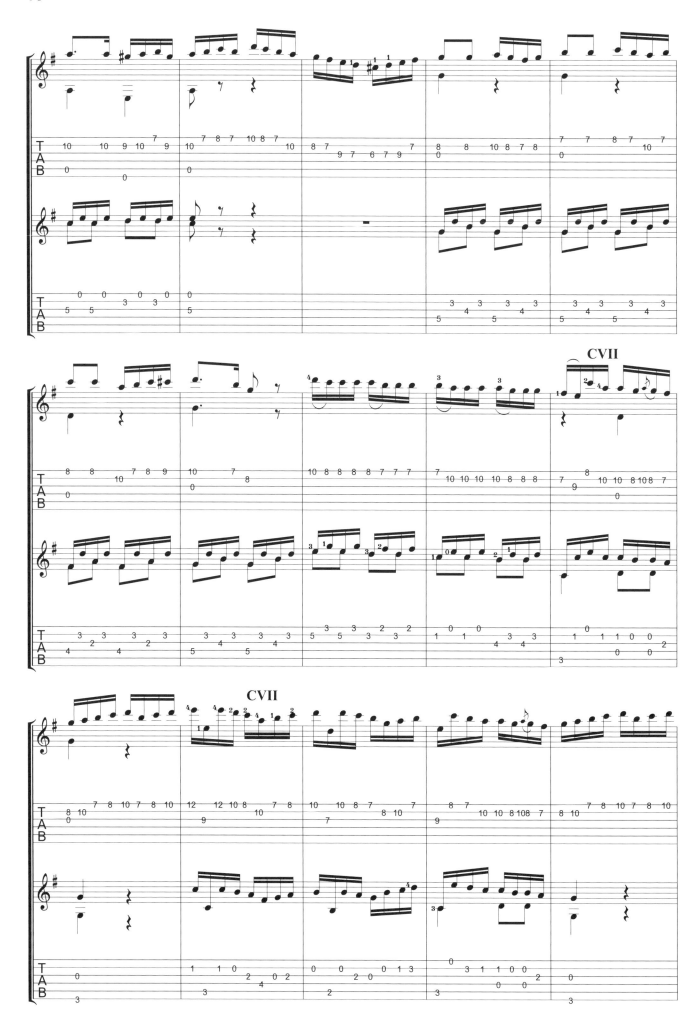

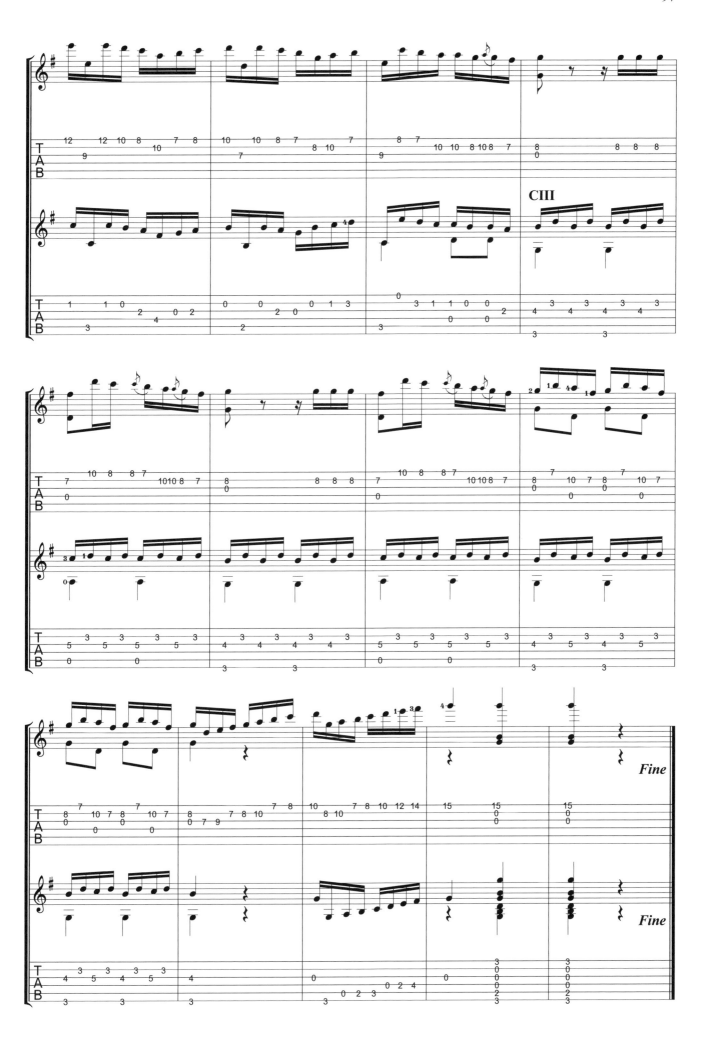

98

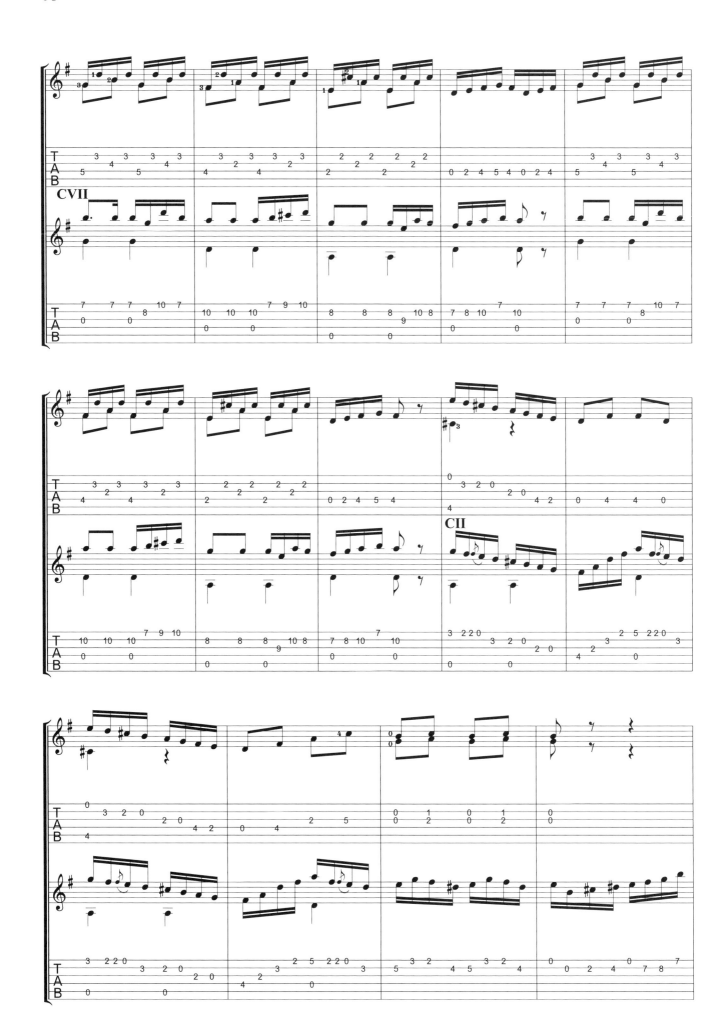

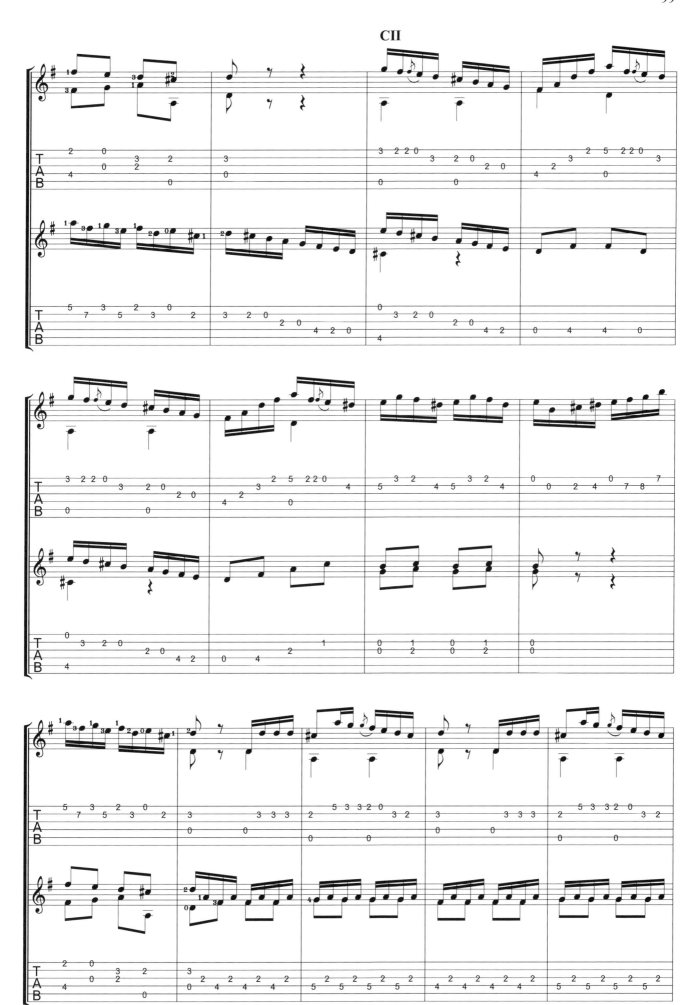

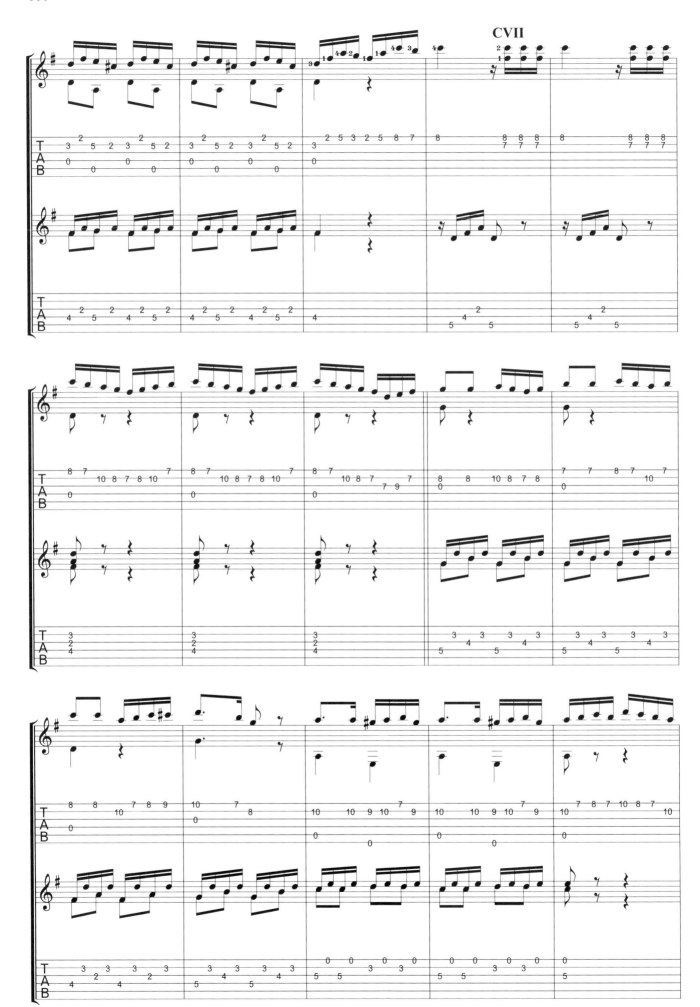

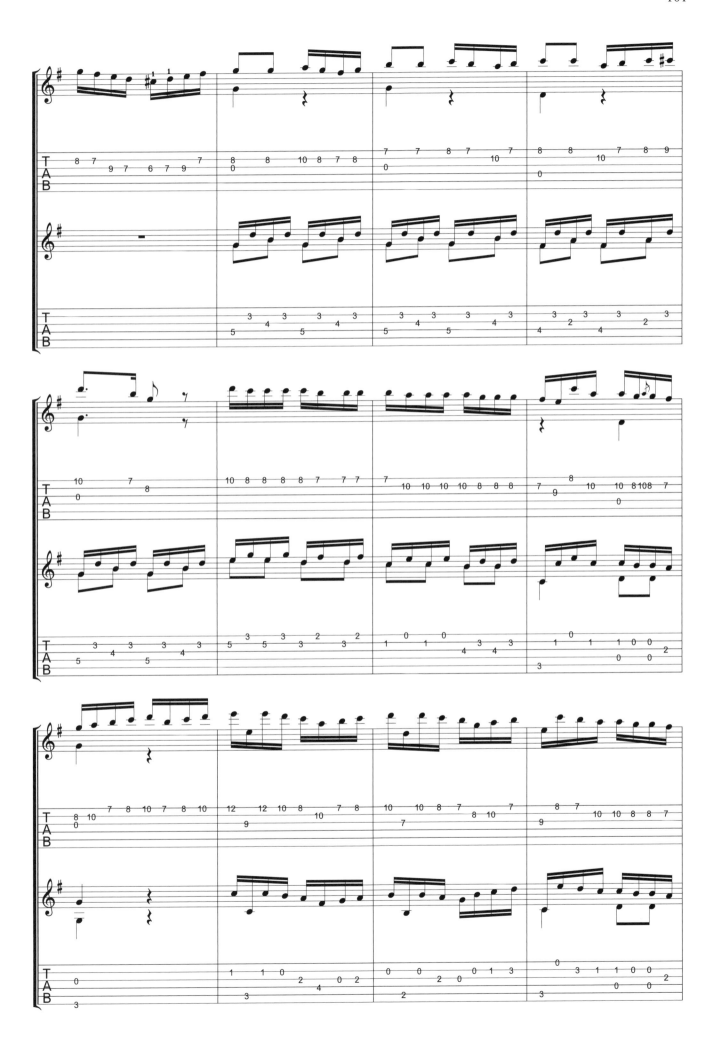

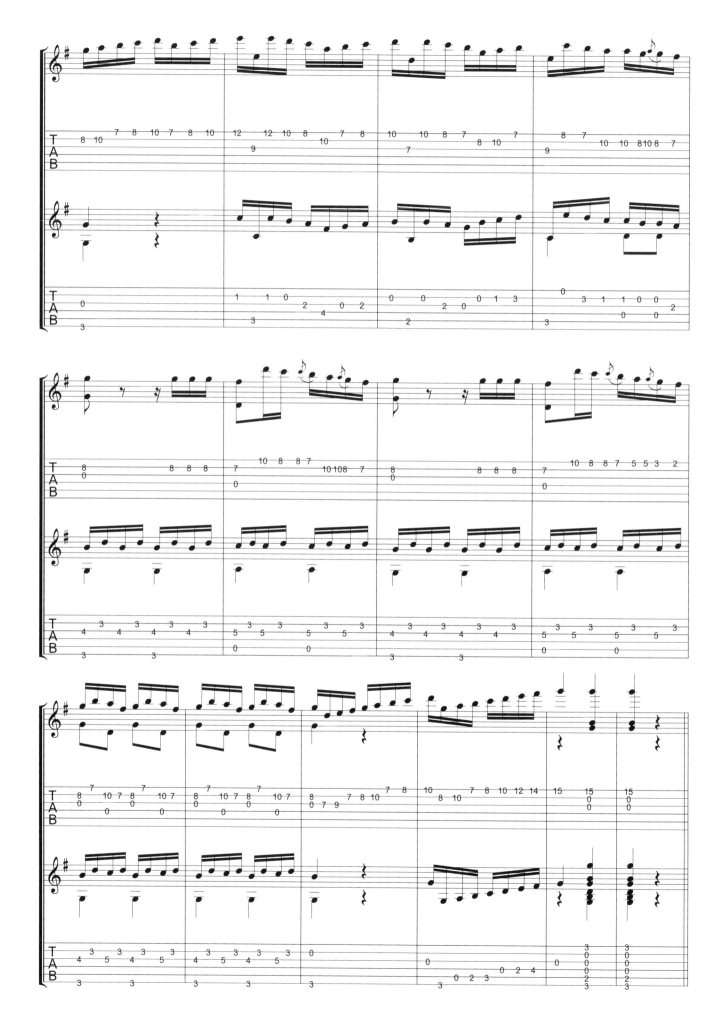

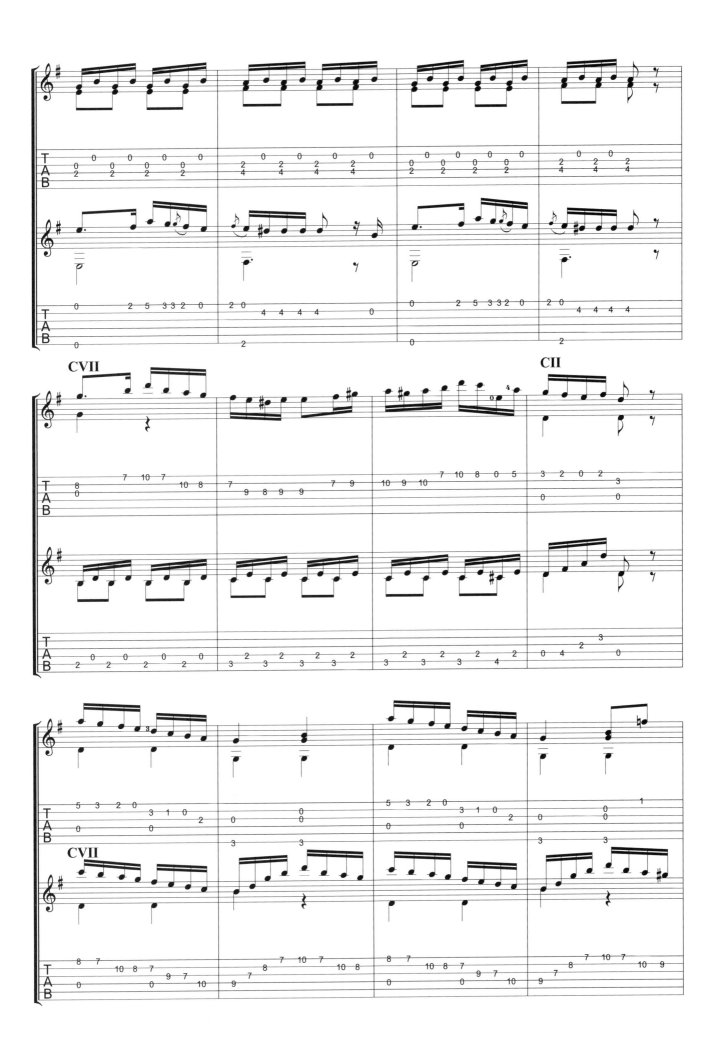

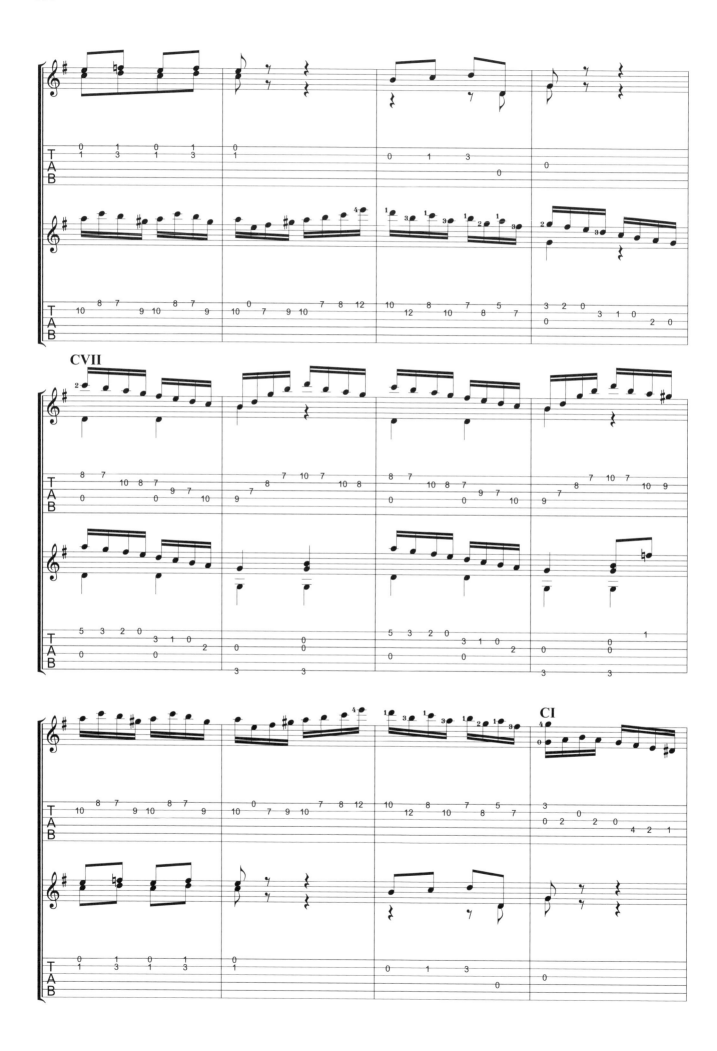

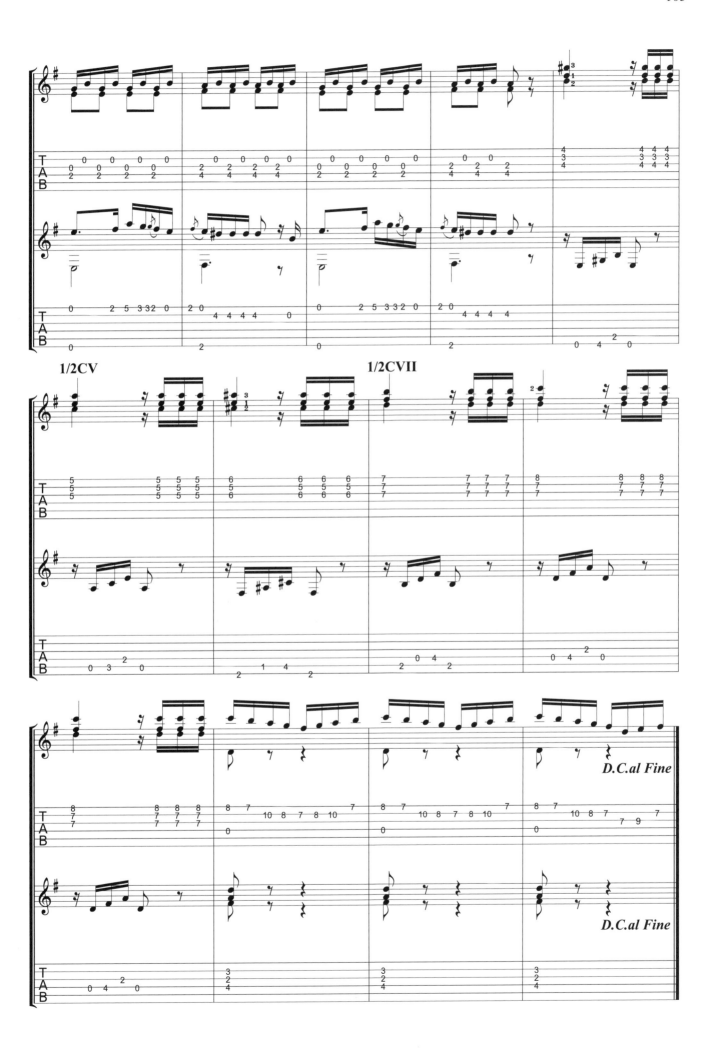

民謠彈唱系列	彈指之間 Guitar Handbook	潘尚文 編著 定價380元 附影音教學 QR Code	吉他彈唱、演奏入門教本，基礎進階完全自學。精選中文流行、西洋流行等必練歌曲。理論、技術循序漸進，吉他技巧完全攻略。
	吉他玩家 Guitar Player	周重凱 編著 定價400元	最經典的民謠吉他技巧大全，基礎入門、進階演奏完全自學。精彩吉他編曲、重點解析，詳盡樂理知識教學。
	吉他贏家 Guitar Winner	周重凱 編著 定價400元	自學、教學最佳選擇，漸進式學習單元編排。各調範例練習，各類樂理解析，各式編曲手法完整呈現。入門、進階、Fingerstyle必備的吉他工具書。
	六弦百貨店精選3 Guitar Shop Song Collection	潘尚文、盧家宏 編著 定價360元	收錄年度華語暢銷排行榜歌曲，內容涵蓋六弦百貨歌曲精選。專業吉他TAB譜六線套譜，全新編曲，自彈自唱的最佳叢書。
	六弦百貨店精選4 Guitar Shop Special Collection 4	潘尚文 編著 定價360元	精采收錄16首絕佳吉他編曲流行彈唱歌曲－獅子合唱團、盧廣仲、周杰倫、五月天……一次收藏32首獨立樂團歷年最經典歌曲－茄子蛋、逃跑計劃、草東沒有派對、老王樂隊、滅火器、麋先生……
	超級星光樂譜集（1）（2）（3） Super Star No.1.2.3	潘尚文 編著 定價380元	每冊收錄61首「超級星光大道」對戰歌曲總整理。每首歌曲均標註有吉他六線套譜、簡譜、和弦、歌詞。
	I PLAY－MY SONGBOOK 音樂手冊（大字版） I PLAY－MY SONGBOOK (Big Vision)	潘尚文 編著 定價360元	收錄102首中文經典及流行歌曲之樂譜。保有原曲風格、簡譜完整呈現，各項樂器演奏皆可。A4開本、大字清楚呈現，線圈裝訂翻閱輕鬆。
	I PLAY詩歌－MY SONGBOOK Top 100 Greatest Hymns Collection	麥書文化編輯部 編著 定價360元	收錄經典福音聖詩、敬拜讚美傳唱歌曲100首。完整前奏、間奏，好聽和弦編配，敬拜更增氣氛。內附吉他、鍵盤樂器、烏克麗麗，各調性和弦數對照表。
	就是要彈吉他	張雅惠 編著 定價240元	作者超過30年教學經驗，讓你30分鐘內就能自彈自唱！本書有別於以往的教學方式，僅需記住4種和弦按法，就可以輕鬆入門吉他的世界！
	指彈好歌 Great Songs And Fingerstyle	吳進興 編著 定價400元	附各種節奏詳細解說、吉他編曲教學，是基礎進階學習者最佳教材，收錄中西流行必練歌曲、經典指彈歌曲。且附前奏影音示範、原曲仿真編曲QRCode連結。
	節奏吉他完全入門24課 Complete Learn To Play Rhythm Guitar Manual	顏鴻文 編著 定價400元 附影音教學 QR Code	詳盡的音樂節奏分析、影音示範，各類型常用音樂風格吉他伴奏方式解說，活用樂理知識，伴奏更為生動！
木吉他演奏系列	指彈吉他訓練大全 Complete Fingerstyle Guitar Training	盧家宏 編著 定價460元 DVD	第一本專為Fingerstyle學習所設計的教材，從基礎到進階，涵蓋各類樂風編曲手法、經典範例，隨書附教學示範DVD。
	吉他新樂章 Finger Stlye	盧家宏 編著 定價550元 CD+VCD	18首最膾炙人口的電影主題曲改編而成的吉他獨奏曲，詳細五線譜、六線譜、和弦指型、簡譜完整對照並行之超級套譜，附贈精彩教學VCD。
	吉樂狂想曲 Guitar Rhapsody	盧家宏 編著 定價550元 CD+VCD	12首日韓劇主題曲超級樂譜，五線譜、六線譜、和弦指型、簡譜全部收錄。彈奏解說、單音版曲譜，簡單易學，附CD、VCD。
鋼琴系列	交響情人夢鋼琴特搜全集（1）（2）（3）	朱怡潔、吳逸芳 編著 定價320元	日劇及電影《交響情人夢》劇中完整鋼琴樂譜，適度改編、難易適中。
	Hit101鋼琴百大首選（另有簡譜版） 中文流行/西洋流行/中文經典/古典名曲/校園民歌	邱哲豐 何真真 朱怡潔 編著 定價480元	收錄101首歌曲，完整樂譜呈現，經適度改編、難易適中。善用音樂反覆記號編寫，每首歌曲翻頁降至最少。
	Playitime 陪伴鋼琴系列 拜爾鋼琴教本（1）～（5）	何真真、劉怡君 編著 每本定價250元 DVD	從最基本的演奏姿勢談起，循序漸進引導學習者奠定鋼琴基礎，並加註樂理及學習指南，涵蓋各種鋼琴彈奏技巧，內附教學示範DVD。
	Playitime 陪伴鋼琴系列 拜爾併用曲集（1）～（5）	何真真、劉怡君 編著 (1)(2) 定價200元 CD (3)(4)(5) 定價250元 2CD	本書內含多首活潑有趣的曲目，讓讀者藉由有趣的歌曲中加深學習成效。附贈多樣化曲風、完整彈奏的CD，是學生鋼琴發表會的良伴。
	新世紀鋼琴古典名曲30選 （另有簡譜版）	何真真、劉怡君 編著 定價360元 2CD	編者收集並改編各時期知名作曲家最受歡迎的曲目。註解歷史源由與社會背景，更有編曲技巧說明。附有CD音樂的完整示範。
	新世紀鋼琴台灣民謠30選 （另有簡譜版）	何真真 編著 定價360元 2CD	編者收集並改編台灣經典民謠歌曲。每首歌都附有歌詞，描述當時台灣的社會背景，更有編曲解析。本書另附有CD音樂的完整示範。
	婚禮主題曲30選（另有簡譜版） 30 Wedding Songs Collection	朱怡潔 編著 定價320元	精選30首適合婚禮選用之歌曲，〈愛的禮讚〉、〈人海中遇見你〉、〈My Destiny〉、〈今天你要嫁給我〉……等，附歌曲介紹及曲目賞析。
	鋼琴和弦百科 Piano Chord Encyclopedia	麥書文化編輯部 編著 定價200元	漸進式教學，深入淺出了解各式和弦，並以簡單明瞭和弦方程式，讓你了解各式和弦的組合方式，每個單元都有配合的應用練習題，讓你加深記憶、舉一反三。
電貝士系列	電貝士完全入門24課 Complete Learn To Play E.Bass Manual	范漢威 編著 定價360元 DVD+MP3	電貝士入門教材，教學內容由深入淺、循序漸進，隨書附影音教學示範DVD。
	The Groove The Groove	Stuart Hamm 編著 定價800元 教學DVD	本世紀最偉大的Bass宗師「史都翰」電貝斯教學DVD，多機數位影音、全中文字幕。收錄5首「史都翰」精采Live演奏及完整貝斯四線套譜。
	放克貝士彈奏法 Funk Bass	范漢威 編著 定價360元 CD	最貼近實際音樂的練習材料，最健全的系統學習與流程方法。30組全方位完正訓練課程，超高效率提升彈奏能力與音樂認知，內附音樂學習光碟。
	搖滾貝士 Rock Bass	Jacky Reznicek 編著 定價360元 CD	電貝士的各式技巧解說及各式曲風教學。CD內含超過150首關於搖滾、藍調、豐魂樂、放克、雷鬼、拉丁和爵士的練習曲和基本律動。

			
新書系列	二胡入門三部曲 By 3 Step To Playing Erhu	黃子銘 編著 定價400元 附影音教學 QR Code	教學方式創新，由G調第二把位入門。簡化基礎練習，針對重點反覆練習。課程循序漸進，按部就班輕鬆學習。收錄63首經典民謠、國台語流行歌曲。精心編排，最佳閱讀舒適度。
	DJ唱盤入門實務 The DJ Starter Handbook	楊立鈦 編著 定價500元 附影音教學 QR Code	從零開始，輕鬆入門－認識器材、基本動作與知識。演奏唱盤；掌控節奏－Scratch刷碟技巧與Flow、Beat Juggling；創造律動，玩轉唱盤－抓拍與丟拍、提升耳朵判斷能力、Remix。
烏克麗麗系列	烏克麗麗完全入門24課 Complete Learn To Play Ukulele Manual	陳建廷 編著 定價360元 附影音教學 QR Code	烏克麗麗輕鬆入門一學就會，教學簡單易懂，內容紮實詳盡，隨書內附影音教學示範QR Code，學習樂器完全無壓力快速上手！
	快樂四弦琴1 Happy Uke	潘尚文 編著 定價320元 MP3	夏威夷烏克麗麗彈奏法標準教材，適合兒童學習。徹底學「搖擺、切分、三連音」三要素，可下載教學示範音檔MP3。
	烏克城堡1 Ukulele Castle	龍映育 編著 定價320元 DVD	從建立節奏感和音到認識音符、音階和旋律，每一課都用心規劃歌曲、故事和遊戲。附有教學MP3檔案，突破以往制式的伴唱方式，結合烏克麗麗與木箱鼓，加上大提琴跟鋼琴伴奏，讓老師進行教學、說故事和帶唱遊活動時更加多變化！
	烏克麗麗民歌精選 Ukulele Folk Song Collection	張國霖 編著 每本定價400元	精彩收錄70-80年代經典民歌99首。全書以C大調採譜，彈奏簡單好上手！譜面閱讀清晰舒適，精心編排減少翻閱次數。附常用和弦表、各調音階指板圖、常用節奏&指法。
	烏克麗麗名曲30選 30 Ukulele Solo Collection	盧家宏 編著 定價360元 DVD+MP3	專為烏克麗麗獨奏而設計的演奏套譜，精心收錄30首名曲，隨書附演奏DVD+MP3。
	I PLAY－MY SONGBOOK音樂手冊 I PLAY－MY SONGBOOK	潘尚文 編著 定價360元	收錄102首中文經典及流行歌曲之樂譜，保有原曲風格、簡譜完整呈現，各項樂器演奏皆可。
	烏克麗麗指彈獨奏完整教程 The Complete Ukulele Solo Tutorial	劉宗立 編著 定價360元 DVD	詳述基本樂理知識、102個常用技巧，配合高清影片示範教學，輕鬆易學。
	烏克麗麗二指法完美編奏 Ukulele Two-finger Style Method	陳建廷 編著 定價360元 DVD+MP3	詳細彈奏技巧分析，並精選多首歌曲使用二指法重新編奏，二指法影像教學、歌曲彈奏示範。
	烏克麗麗大教本 Ukulele Complete textbook	龍映育 編著 定價400元 DVD+MP3	有系統的講解樂理觀念，培養編曲能力，由淺入深地練習指彈技巧，基礎的指法練習、對拍彈唱、視譜訓練。
	烏克麗麗彈唱寶典 Ukulele Playing Collection	劉宗立 編著 定價400元	55首熱門彈唱曲譜精心編配，包含完整前奏間奏，還原Ukulele最純正的編曲和演奏技巧。詳細的樂理知識解說，清楚的演奏技法教學及示範影音。
吹管樂器系列	口琴大全－複音初級教本 Complete Harmonica Method	李孝明 編著 定價360元 DVD+MP3	複音口琴初級入門標準本，適合21-24孔複音口琴。深入淺出的技術圖示、解說，全新DVD影像教學版，最全面性的口琴自學寶典。
	陶笛完全入門24課 Complete Learn To Play Ocarina Manual	陳若儀 編著 定價360元 DVD+MP3	輕鬆入門陶笛一學就會！教學簡單易懂，內容紮實詳盡，隨書附影音教學示範，學習樂器完全無壓力快速上手！
	豎笛完全入門24課 Complete Learn To Play Clarinet Manual	林姿均 編著 定價400元 附影音教學 QR Code	由淺入深、循序漸進地學習豎笛。詳細的圖文解說、影音示範吹奏要點。精選多首耳熟能詳的民謠及流行歌曲。
	長笛完全入門24課 Complete Learn To Play Flute Manual	洪敬婷 編著 定價400元 附影音教學 QR Code	由淺入深、循序漸進地學習長笛。詳細的圖文解說、影音示範吹奏要點。精選多首耳熟影劇配樂、古典名曲。
運動生活系列	一次就上手的快樂瑜伽 四週課程計畫（全身雕塑版）	HIKARU 編著 林宜薰 譯 定價320元 附DVD	教學影片動作解說淺顯易懂，即使第一次練瑜珈也能持續下去的四週課程計畫！訣竅輕鬆掌握，了解對身體雕塑有效的姿勢！在家看DVD進行練習，也可掃描書中QRCode立即線上觀看！
	室內肌肉訓練	森俊憲 編著 林宜薰 譯 定價280元 附DVD	一天5分鐘，在自家就能做到的肌肉訓練！針對無法堅持的人士，也詳細解說維持的秘訣！無論何時何地都能實行，2星期就實際感受體型變化！
	少年足球必勝聖經	柏太陽神足球俱樂部 主編 林宜薰 譯 定價350元 附DVD	源自柏太陽神足球俱樂部青訓營的成功教學經驗。足球技術動作以清楚圖解進行說明。可透過DVD動作示範影片定格來加以理解，示範影片皆可掃描書中QRCode線上觀看。
電吉他系列	爵士吉他完全入門24課 Complete Learn To Play Jazz Guitar Manual	劉旭明 編著 定價360元 DVD+MP3	爵士吉他速成教材，24週養成基本爵士彈奏能力，隨書附影音教學示範DVD。
	電吉他完全入門24課 Complete Learn To Play Electric Guitar Manual	劉旭明 編著 定價400元 附影音教學 QR Code	電吉他入門教材，教學內容由深入淺、循序漸進，掃描書中QR Code即可線上觀看教學示範。詳盡的教學內容，學習樂器完全無壓力快速上手。
	主奏吉他大師 Masters of Rock Guitar	Peter Fischer 編著 定價360元 CD	書中講解大師必備的吉他演奏技巧，描述不同時期各個頂級大師演奏的風格與特點，列舉大量精彩作品，進行剖析。
	節奏吉他大師 Masters of Rhythm Guitar	Joachim Vogel 編著 定價360元 CD	來自頂尖大師的200多個不同風格的演奏Groove，多種不同吉他的節奏理念和技巧，附CD。
	搖滾吉他秘訣 Rock Guitar Secrets	Peter Fischer 編著 定價360元 CD	書中講解蜘蛛爬行手指熱身練習，搖桿俯衝轟炸、即興創作、各種調式音階、神奇音階、雙手點指等技巧教學。
	現代吉他系統教程Level 1～4 Modern Guitar Method Level 1~ 4	劉旭明 編著 每本定價500元 2CD	第一套針對現代音樂的吉他教學系統，完整音樂訓練課程，不必出國就可體驗美國MI的教學系統。
	調琴聖手 Guitar Sound Effects	陳慶民、華育棠 編著 定價400元 附示範音樂 QR Code	最完整的吉他效果器調校大全。各類吉他及擴大機特色介紹、各類型效果器完整剖析、單顆板效果器串接實戰運用。內附示範演奏音樂連結，掃描QR Code。

郵政劃撥存款收據
注意事項
一、本收據請詳加核對並妥為保管，以便日後查考。
二、如欲查詢存款入帳詳情時，請檢附本收據及已填妥之查詢函向各連線郵局辦理。
三、本收據各項金額、數字係機器印製，如非機器列印或經塗改或無收款郵局收訖章者無效。

請寄款人注意
一、帳號、戶名及寄款人姓名通訊處各欄請詳細填明，以免誤寄；抵付票據之存款，務請於交換前一天存入。
二、每筆存款至少須在新台幣十五元以上，且限填至元位為止。
三、倘金額塗改時請更換存款單重新填寫。
四、本存款單不得黏貼或附寄任何文件。
五、本存款金額業經電腦登帳後，不得申請撤回。
六、本存款單備供電腦影像處理，請以正楷工整書寫並請勿折疊。帳戶如需自印存款單，各欄文字及規格必須與本單完全相符；如有不符，各局應婉請寄款人更換郵局印製之存款單填寫，以利處理。
七、本存款單帳號及金額欄請以阿拉伯數字書寫。
八、帳戶本人在「付款局」所在直轄市或縣（市）以外之行政區域存款，需由帳戶內扣收手續費。

本聯由儲匯處存查

保管五年

交易代號：0501、0502現金存款　0503票據存款　2212劃撥票據託收

Guitar
FAMOUS COLLECTIONS
古典吉他名曲大全<二>

編著	楊昱泓
美術設計	張惠萍、劉珊珊、陳盈甄
封面設計	張惠萍、劉珊珊、陳盈甄
電腦製譜	佟姝、劉洋
平面攝影	李國華
文字校對	吳怡慧
吉他演奏	楊昱泓
使用吉他	Antoine Pappalardo
錄音、混音	台北麗風錄音室
影像導演	JVS林正傑
影像後製	JVS Video Studio絕攝
	eArtist Studio藝數

出版發行	麥書國際文化事業有限公司
	Vison Quest Publishing International Co., Ltd.
地址	10647台北市羅斯福路三段325號4F-2
	4F.-2, No.325, Sec. 3, Roosevelt Rd.,
	Da'an Dist., Taipei City 106, Taiwan (R.O.C.)
電話	886-2-23636166 · 886-2-23659859
傳真	886-2-23627353
郵政劃撥	17694713
戶名	麥書國際文化事業有限公司

http://www.musicmusic.com.tw
E-mail:vision quest@msa.hinet.net
中華民國108年4月三版